U0143581

当代实力书家讲坛

篆书要领十讲

仇高驰 著

上海书画出版社

策划寄语

王立翔

中国进行的改革开放，不仅使中国的社会发生了重大变化，也促使了书法这门古老的传统艺术在当代复苏，并因广大民众的积极参与而走向繁荣。经过了四十多年的发展，我们回顾这段历程，还是可以观照出其中很多的不同。尤其是在进入新世纪以后，这种不同分化得尤为鲜明。择要而言，可归结为这样几点：其一，是原来书斋为中心的书家生活走向了社会，走向了展厅，走向了各种新型交流平台（包括当今的网络）；其二，是尚受传统教育深刻影响的老一代书家先后离世，出生在新中国成立后的书家，接受新型教育，则以自己的方式走向当今书法的舞台；其三，以是否从事书法职业工作为分野，出现了所谓职业（专业）和业余两大群体。这些变化，其实是在喻示着书法艺术已经发生了划时代的变化，而当今的时代更是为书法创作和研究创造了前所未有的条件和格局。因此，在此大背景下，书坛虽然常被人诟病乱象丛生，但也涌现出了一批有成就有口碑的书家，他们活跃在当今书坛，以勤奋的探索和成熟的个人书风赢得大家的首肯和关注，我们称之为实力派书家，他们正担纲起显示当今书坛成就建树和引领发展风向标的重要作用。

能冠为实力之称的书家，或被期为具有这样几种特质：其一，有长期的书法实践，积累了深厚的传统功力；其二，形成了较为成熟而独具的个人书风；其三，具有较为深厚的文化修养和艺术才情，并具备了一定有创新意义的理论探索。拥有这些特质的书家毫无疑问是当代书家中的精英，他们素养深厚，思考独立，敢于创新，是时代的佼佼者。

实力书家的创作变动，堪称是"时代之风"。他们不仅在书案砚海刻苦

勤奋，也在时代的影响下探索着对书法艺术的当代理解，这其中既有传统文化的信仰，又不乏冲破固有模式的努力；既充满着对书法本体的价值关怀，又蕴藏着不可按耐的创新活力；既呈现出对现代审美的步步追寻，又体现了对历史传承的种种反思。他们中不乏书法创作与理论思考齐头并进者，创作实践之外，还积极以语言文字来表达学习、实践中的思考和沉淀，纪录各自对于书法的心得及心境。而当代书坛的一大问题，无可避讳的是书家的理论素养亟待提升。作为有追求有担当的当代书坛实力书家，应该瞻望书法发展的前景，以他们的创作实践和学术思考来回应当今书法界的追问和关切，去解答今人在书法学习、创作、审美上的疑惑。

基于此，我们策划了"当代实力书家讲坛"系列，希望搭建一个当代书家与读者对话交流的平台，以轻松但不浅薄的方式，帮助读者解决书法学习、创作过程中的各种问题。同时，也希望借此推动书家去突破创作与理论建设间的隔阂。基于这样的缘起，本系列将形成一个鲜明的特色，即我们邀请的这些实力派书家将重点阐释他们对"技"与"道"等命题的认识，这对今天书法学习者来说，或许尤具有指导意义。

当代学习和探寻书法艺术的方式愈来愈趋向多元，而这其中有成就的精英书家的作用显得尤为重要。我们的前辈如沈尹默、陆维钊、沙孟海、启功等先生，都以循循善诱的讲座、授课的方式培养了大批书法人才，大大推进了书法的创作和学科建设，起到了接续传统、开启新时代的重要作用。当今有担当的实力书家理应接过旗帜，以他们总结而得的经验，找到擅长的表达方式，来促进今天书法事业的进一步发展。希望未来会有更多的实力派书家汇聚于此，共同谈艺论道。这个讲坛，将进一步展现他们多面而精彩的艺术风貌和思想魅力，帮助他们闪耀于当代书法绚烂的星空。

<div style="text-align:right">2020.7.19</div>

目　录

第一讲　篆书之源流

篆书，是中国书法各种书体中最为古老的书体。关于篆书的产生时间，一般将上限界定在商代，其原因是在这一时期出现了迄今所能见到最可靠而且成熟的篆书体系。按照许慎《说文解字》的说法："篆，引书也。"清代段玉裁对许慎的观点又做出了进一步引申："引书者，引笔而著于帛也。"丛文俊先生认为，把"篆"和"引书"二义相加而合称"篆引"，则更适用于书法的鉴赏与研究，因为"篆引"一词既包含了字形结构的图案化，又指出了书法线条的特征和笔法。目前，这一观点在书法界有着较大影响，并得到了学界一致认可。关于篆书的分类，学界传统的划分，一般以秦统一六国为界，把秦统一六国以前的篆书称为大篆，包括甲骨文、金文以及战国时期的籀文、古文和石鼓文等；把秦统一六国以后的官方篆书称为小篆。裘锡圭先生在《文字学概要》中则指出："所谓大篆，本来是指籀文这一类时代早于小篆而作风跟小篆相近的古文字而言的。但现代研究文字学的人使用大篆这个名称的情况比较混乱。有人用大篆概括早于小篆的所有古文字，有人称西周晚期的金文和石鼓文为大篆，有人根据王国维的说法把春秋时代的秦国文字称为大篆，唐兰先生则按照他自己的观点把'春秋时到战国初期的文字'称为大篆。为了避免误解，最好干脆不要用这个名称。"这是较为客观和有见地的。我们认为，这样更为清晰也更为有利于篆书研究。

一、先秦篆书

商周时期的篆书，主要是以甲骨文和金文为代表，是由新石器时代的彩

绘符号和刻画符号逐步进化发展而形成的。这一时期的甲骨文、金文，已表现为十分完备、系统的文字，在其书法的点画形态和结体布局上也表现出相当高的艺术形式美和审美趣味。

殷商甲骨文是镌刻或书写在龟甲和兽骨上的文字。甲骨文主要出土于河南安阳小屯村一带，因这里曾是商王盘庚至帝辛的都城，号之为"殷"，因此，历史学家又把商朝叫作殷朝。商灭国以后，这里遂渐成为了废墟，后人便以"殷墟"名之。因此，甲骨文也称"殷墟文字"，又因其内容绝大多数是王室占卜之辞，故又称"卜辞"或"贞卜文字"。这种文字基本上都是契刻而成，因此有时还被称为"契文"。长期以来甲骨文一直未能引起人们的注意，直到1899年被金石学家王懿荣发现并肯定了它的学术价值和史料价值后，才引起了整个学术界的重视。

从书法的角度审视，甲骨文已具备了书法的用笔、结字、章法三个基本要素。从线条上看，甲骨文因用刀契刻在坚硬的龟甲或兽骨上，不像毛笔书写那样运转自如，所以刻时多用直线，曲线也是由短的直线接刻而成，其笔画粗细也多均匀。由于起刀和收刀直起直落，故多数线条呈现出中间稍粗两端略细的特征，显得瘦劲坚实，挺拔爽利，并富有立体感。

从结字上看，甲骨文外形多以长方形为主，间或少数方形，具备了对称美或一字多形的变化美。另外，甲骨文在结字上还呈现方圆结合、开合揖让的结构形式，有的字还具有或多或少的象形图画的痕迹，具有文字最初发展阶段的稚拙和生动。

从章法上看，卜辞全篇行款清晰，文字大小错落有致。每行上下、左右虽有疏密变化，但全篇能形成行气贯串、大小相依、左右相依、前后呼应的活泼局面。并且，字数多者，全篇安排紧凑，给人以茂密之感，字数少者又显得疏朗空灵。总之，甲骨文呈现出古朴而又烂漫的情趣。

因受到时代、刻者以及用刀方式诸因素的影响，不同时期的甲骨文也呈现出不同的风格。但从整体发展趋势来看，大体是从雄浑朴拙走向秀丽工整。

金文是铸刻在青铜器上的文字的通称。先秦时期人们习惯将铜称之为金，故名。商周时期钟与鼎作为礼乐之器和权力的象征在青铜器中有着特殊地位，因此，金文也称为钟鼎文。虽然金文和甲骨文在时间上来说是同时存在的，但金文并没有受到甲骨文的影响，而是自成体系，这大概与两者在制

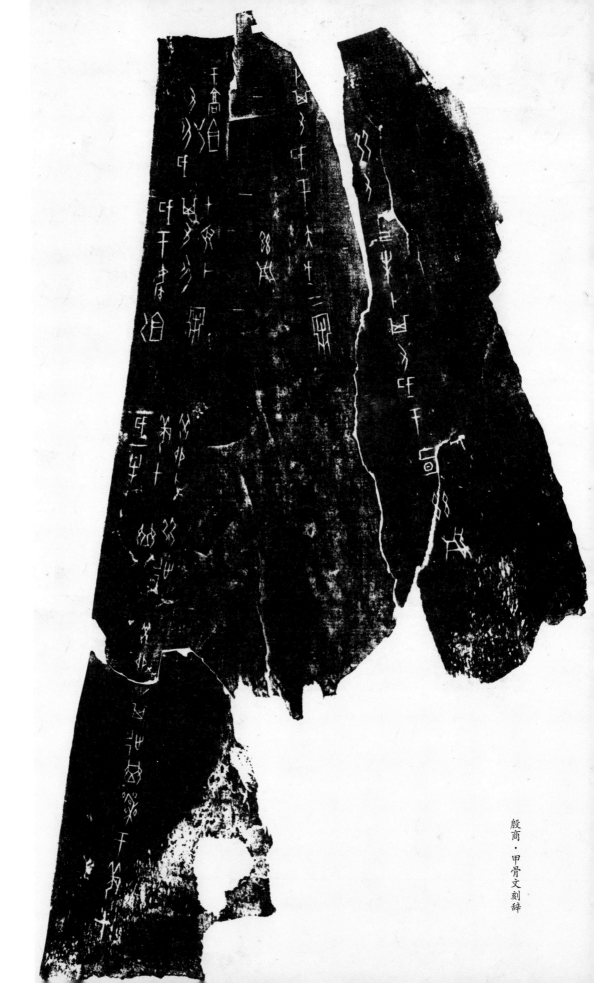

殷商·甲骨文刻辞

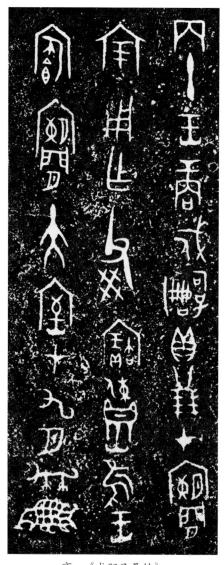

商·《戍嗣子鼎铭》

西周·《利簋铭》

作方式和文字的载体上的不同有关。商代金文书法，多表现为古朴粗犷的气象，其点画首尾提笔露锋，中间肥厚，收笔处时有波磔，间用团面华饰其形。这一时期的铭文的字数一般不多，数十字者便称长篇。代表作有《后母戊鼎铭》《戍嗣子鼎铭》和《小臣俞尊铭》等。西周时期，金文书法达到了鼎盛。西周的青铜器制作不仅在种类和数量上远远超越前代，铭文的字数也大量增加，百余字乃至数百字的铭文较为普遍，铭文书法的艺术水准也达到了空前的高度。在书法史上，一般根据金文书法的不同风格将这段时间分为

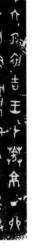

西周·《静簋铭》　　　　　　　　　　　西周·《颂鼎铭》

早、中、晚三个时期。

西周早期的金文，还存有殷商时期的体势风格，点画有意追摹手写体形态，多有肥笔，章法散落，字形大小对比强烈。如《利簋铭》《何尊铭》《大盂鼎铭》等。中期以后，金文的大小渐趋相近，肥厚之笔明显减少，用笔的线条化逐渐明显，风格开始变得端庄和质朴起来。这些变化都是与铭文内容的庄重用途相适应而带来的结果。这一时期的代表作品有《静簋铭》《史墙盘铭》《大克鼎铭》等。西周晚期，金文日趋成熟，字形结构更加稳定，章法也规整严谨，进入西周金文书法的鼎盛期。代表作品有《毛公鼎铭》《散氏盘铭》《虢季子白盘铭》《颂鼎铭》等。

值得注意的是，这一时期除大宗金文以外，石刻文字也开始出现，最著名的当属先秦时期的石鼓文，它是刻在十个鼓形石头上的文字。从用笔上看，线条浑厚凝重，已和后来的秦小篆并无二致，但其结体较为松散，保留着大篆结体的某些特征。张怀瓘在其《书断》中称石鼓文"体象卓然，殊今异古"。因此，石鼓文是处在大篆到小篆过渡阶段的篆书书体，从大篆的大小不一、错落多姿已变为平正、易识并略带方形，但在结构上与后来小篆的结体停匀、垂脚修长依然有着明显的不同。

先秦·《青戟文》（局部）

二、秦汉篆书

秦始皇统一六国以后，为了巩固其政权，推行了"书同文"政策。据江式《论书表》载："秦兼天下，丞相李斯乃奏罢不合秦文者。斯作《仓颉篇》，中车府令赵高作《爰历篇》，太史令胡母敬作《博学篇》，皆取史籀大篆，或颇省改，所谓小篆者也。"可见，秦始皇所推行的这一文字政策是通过字书的形式来颁行新体篆字的，小篆很快得到了推广和普及，从此成为秦王朝的官方文字。当然秦朝并没有因推行小篆而完全废除民间流行的其他书体。秦小篆的作品以秦始皇巡视峄山、泰山、琅玡、会稽等处所立的刻石为代表，现所存有

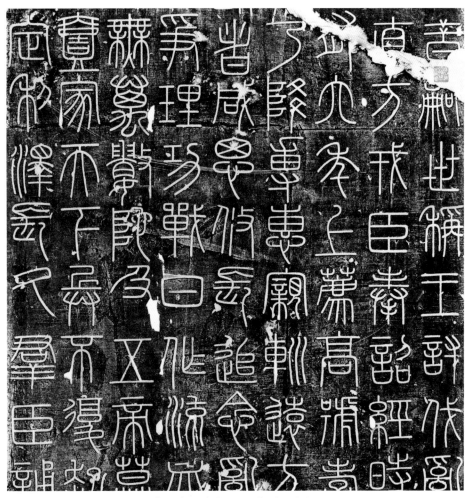

秦·李斯《峄山刻石》（局部）

<div style="text-align:center">秦·李斯《泰山刻石》（局部）　　　　秦·李斯《琅玡台刻石》（局部）</div>

徐铉摹本《峄山刻石》、明安国旧藏本《泰山刻石》、明拓本《琅玡台刻石》和摹刻本《会稽刻石》等数种，均传为李斯所书。

《峄山刻石》为公元前219年秦始皇东巡至山东济宁邹城峄山时所立，它是颂扬秦始皇废分封建立郡县之功绩的第一个刻石。《史记·秦始皇本纪》载："始皇东行郡县，上邹峄山立石，曾与鲁诸生议刻石，颂秦德，议封禅祭山川之事。"原石久佚，亦无拓本传世。现在我们所能见到的是宋人据徐铉摹临本而重刻。《峄山刻石》线条圆润流畅，结字对称均衡，形体清瘦修长，风格精致典雅，但妍美有余而古质不足，与秦篆原貌当相去甚远。

《泰山刻石》为泰山最早的刻石，公元前219年为"颂秦德而立"，四面环刻，前半部系秦始皇东巡泰山时所刻，后半部为公元前209年秦二世胡亥刻制。刻辞均传为李斯所书。书法严谨浑厚，平稳端宁；字形平正匀称，修长宛转；线条圆健似铁，愈圆愈方；结构左右对称，横平竖直，外拙内巧，疏密适宜。《泰山刻石》是小篆的典范之作，对后世影响深远，历来习小篆者莫不奉为圭臬。

《琅玡台刻石》与《泰山刻石》同年所立，原石在山东诸城东南的琅玡

秦·李斯《会稽刻石》

台上，是秦刻石中最可信的传世之作，虽剥蚀严重，字迹漫漶，但字形笔势依然绰约可辨，书法古厚峻厉，严谨工整，与《泰山刻石》风格基本相同，但结体似比《泰山刻石》更为圆活，同为习篆者上好的范本。同时此刻石也是最能推究李斯小篆书法原貌的重要实物资料。

《会稽刻石》为秦始皇三十七年（前210）东巡时登会稽山时所刻。原石久佚，宋、元、清各代均有摹翻刻本流传，篆书风格与《峄山刻石》相近，笔致工整，结字规范。但因几经翻刻，已失原迹风韵神貌，仅保存结构原样，已失秦篆生动灵活的笔势，同样很难以其探研秦篆风貌。

《峄山刻石》《泰山刻石》《琅玡台刻石》和《会稽刻石》都是"书同文"的产物，所谓"同"，就是对文字进行秩序化和标准化改造，无论是结体还是线条。在结体上最明显的改造方式就是使其简化，这在与秦系篆书《石鼓文》稍作对比便可以发现；在线条的改造上，使之自始至终粗细一致，简洁匀净，不因为字形的笔画少而使线条变粗，也不因为笔画多而变细，而是采取严格的等粗线条为其基本特征。这些刻石以它们略带纵势的结体，匀圆劲挺的线条，笔势俊逸、体态典雅宽舒的装饰之美，开创了中国书法历史上的一代新风。

另一方面，在森严婉转的刻石之外，秦诏版、权量以及虎符上的篆书，则表现出与刻石篆书不同的风格，它们或疏密不拘，或率意自然，或生动活泼，形式多样，美不胜收。从这些篆书标本中可以约略看出，在篆书的母胎内正在孕育着新的字体的某些迹象。

汉代篆书主要有小篆和缪篆两大宗。

汉代，篆书已不是实用书体，但在一些庄重的场合依然用之。从西汉时期所保留下来的篆书范本可以看出字势多趋于扁方或杂糅以隶书笔法。如《群臣上酬刻石》《鲁孝王陵塞石》《居摄两坟坛刻石》等皆体现出在通行隶书时代的人，作篆会不自觉中夹杂隶书的笔势。

东汉立碑风盛，故而隶书已造其极，而篆书碑刻仅"二袁碑"和"嵩山三阙"等数块而已。《袁安碑》和《袁敞碑》似一人所书，笔势圆转遒劲，结体宽博疏朗，近于秦代小篆，但其用笔亦呈现出隶法的某些特征，是汉篆风格名作。《开母石阙铭》与《少室石阙铭》，结体茂密，体势寓圆于方，较秦篆更为茂密浑劲，是极具隶意的汉篆典范。

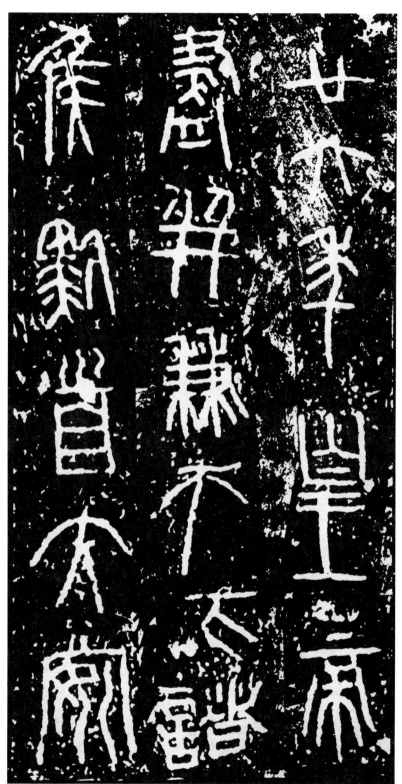

秦·二十六年铜诏版（局部）

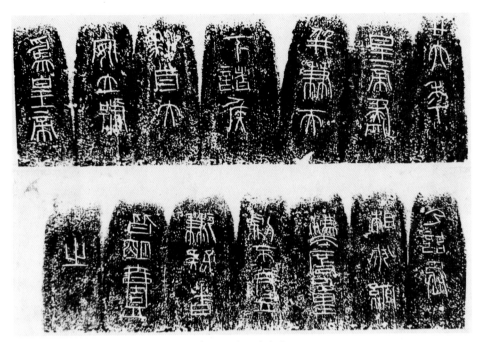

秦·始皇诏文铜权

西汉·《居摄两坟坛刻石》（局部）

西汉·《群臣上酬刻石》（局部）

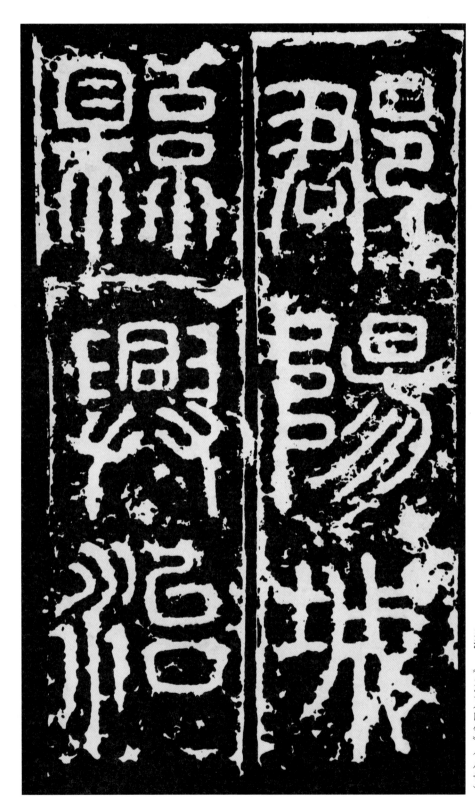

东汉·《少室石阙铭》（局部）

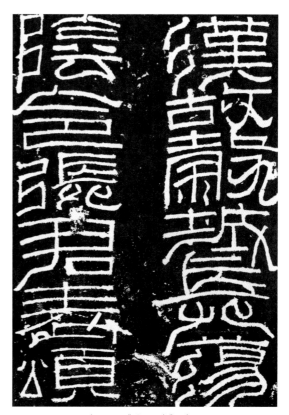

东汉·《韩仁铭碑》碑额　　　　　东汉·《张迁碑》碑额

　　整个两汉时期的篆书呈现出"化圆为方"时代风貌特征，即在用笔、结字和笔顺上无不或多或少受到隶法影响，其偏旁构造虽大体沿袭秦小篆，但常在笔顺和某些偏旁布局上有违小篆规矩而图简便的特点，表现出较重的隶书意趣。

　　汉代缪篆应用也十分广泛。缪篆，又称摹印篆，是以秦篆为体、隶书为用、体格近方、笔法近隶的一种篆书。换言之，缪篆实际上是一种篆、隶合体的形态。其最为明显的特征是线条屈曲缠绕，字形方整茂密。较为著名的作品有《祀三公山碑》《上林铜鉴》《张迁碑额》《延光残碑》《韩仁铭碑额》以及众多的汉印文、汉砖文、汉瓦当文和铜镜铭文等，它们或茂密缠绵，或笔势圆浑，成为汉篆的杰出代表。

　　汉代篆书是以小篆为基本形体，以隶法对其结体和点画形态加以巧妙变形后的结果，格调高古，意趣盎然。魏晋之后篆书日趋式微，这与此时楷书已经开始成为官方实用文字不无直接的关系。

三国·《封禅国山碑》（局部） 　　　唐·李阳冰《三坟记》（局部）

三、魏晋至元明篆书

　　三国时期较为著名的篆书碑刻有《封禅国山碑》和《天发神谶碑》。此二碑刻于同一年，是吴国的篆书名品。《封禅国山碑》用笔圆厚，结字宽博，得自然之趣。而《天发神谶碑》用笔则打破传统篆书规范，方起方折，纵画垂笔尖利，其怪诞诡异的书风让人过目难忘。此碑对后世的篆书影响较大，但纯以其体创作者罕见。两者均属庙堂之制，犹如横空出世，堪称佳构，但依然只是"孤掌难鸣"，成为魏晋篆书的回光返照。

　　隋唐以后，楷书已经完全成为官方和民间的通行文字。篆书也远离人们的视线，变得越来越生疏了。尽管在唐宋时期的选拔制度上，也规定要掌握《说文》《字林》和懂得训诂方可及第，但这时的篆书更倾向于被视为一种

元·赵孟頫《杭州福神观记》引首

专门学问，并不以书法相重。在诸多文献资料上，虽然可以列出许多擅篆书的名家，但绝大部分都"书作惜多不传"。因此，我们权且把这些没有作品传世的书家称作"理论"上的篆书家。

自隋唐到元明，凡一千余年间，真正擅长篆书者不过李阳冰、释梦英、赵孟頫、吴叡、赵宦光数人而已。从篆书艺术发展的眼光来看，李阳冰（生卒年不详）篆书上承秦篆，下启宋、元，在传承秦人篆法上有着不可磨灭的功绩，尽管他的篆书因历史局限无法如秦篆般"高古"。其传世篆书作品均为后人重刻，亦无墨迹传世。作为僧人的释梦英（生卒年不详）通字学，擅

元·吴叡《九歌图卷跋》（局部）　　明·赵宧光录李白诗

书法，尤工篆书。释梦英篆书师承唐代李阳冰，走的是玉箸篆一路，匀圆齐整，多以瘦硬见长。传世作品有《篆书千字文》等。

进入元代，在赵孟頫和吾丘衍的大力倡导和努力实践下，篆书似乎又掀起了一次波澜，呈现出创作复兴迹象。赵孟頫（1254—1322）作为元代书坛的领袖，振臂一呼，应者云集。赵氏本人也身体力行，其篆书虽取法"二李"小篆，但更为遒丽圆活。他还将这种风格的小篆写入印章，世称"圆朱文"。可以说这是赵孟頫对篆刻艺术的一大贡献。吾丘衍（1272—1311）更是从理论上对研习篆书加以倡导。在其所著《学古编》中，就有专门论及如何学习篆书的章节。

有明一代，在篆书创作上最具代表性的书法家有吴叡和赵宧光等。吴叡（1298—1355）工书法，尤精篆书。用笔出锋，结构谨严。晚明的赵宧光（1559—1625）则以草篆著称于世。他的篆书创作显然在努力突破"二李"以来的传统篆书规范，用笔简率，更融入草书意趣。虽然在今天看来赵宧光的突破还很不成功，但在篆书发展史上有着特殊意义。

客观上讲，元、明两朝的篆书成就与秦汉相比，显得有些平平，更没有形成篆书的创作流派，上述几位篆书家的艺术高度也令人遗憾，这是时代使然。但也正是通过这两朝书家的共同努力，才使得篆书一脉得以延续。同时，他们在篆书创作方面大胆革新的精神，给后世书法家们留下了有益的启示，为清代篆书高潮的到来做了必要铺垫。因此，这些探索有着极为重要的书法史意义。另外，元、明两朝的篆书创作客观上也极大地刺激了篆刻艺术的发展，促进了文人篆刻流派的形成。

四、清代流派篆书

魏晋以降，篆书一体逐渐走向沉寂，擅长篆书的书家寥若晨星。唐代李阳冰可谓最享有盛誉者。《宣和书谱》云："有唐三百年以篆称者，惟李阳冰独步。"而李阳冰本人也以"斯翁之后，直至小生"自许。但从其传世的《缙云县城隍庙记》《三坟记》以及《般若台铭》等篆书作品来看，特以瘦硬见长，实形态拘束，神气涣散，古意尽失。南唐徐铉、元人吾丘衍、赵孟頫等人的篆书也未脱凋敝之气。明代赵宧光以作草篆享有时名，并能在用

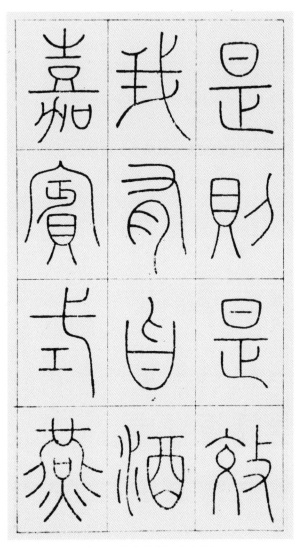

清·钱坫《诗入司空廿四品；
帖临大令十三行》

清·王澍《鹿鸣》（局部）

墨上追求变化，在当时可谓有胆有识，但终因时代所限，未能中兴。直至清
代，伴随着金石学、考据学的兴起，才重新迎来了篆书的春天。

　　清代篆书创作，根据其取法和风格的不同，可以分为前、后两个时期。
清代前期的小篆，依然沿袭着李阳冰一路僵硬乏味的格调，如王澍、钱坫之
辈莫不如此，直到乾嘉年间邓石如出，才彻底打破了篆书低迷的僵局，别开
生面。从此以后，篆书高手层出不穷，审美格调也直接殷周秦汉，并且各有
个性特色，写出了新的意趣和境界，取得了足以傲视古贤的卓越成就。邓石

如的意义尤其在于，他改变了过去几百年的作篆方法，充分运用毛笔的特点来表现篆书的笔意，使书写上的提按、起笔收笔的笔触意态更加富于变化，在结构上也打破了过去那种陈陈相因的固定模式，影响所及，蔚为风气。其中堪称代表的书家有邓石如、吴熙载、杨沂孙、徐三庚、赵之谦、吴大澂、吴昌硕、黄士陵等。

邓石如（1743—1805），安徽怀宁人。清代书法家、篆刻家。邓石如书

清·邓石如《黄帝见广成子赞》　　清·吴熙载《吴均帖》（局部）

法诸体皆擅，而尤以篆书的成就为最高，有开创性贡献。他的篆书字形方圆互用，姿态新颖，笔力深雄，婀娜多姿，体势大度，用笔灵活而富于变化，骨力坚韧，一扫当时呆板纤弱、单调雷同的积习。清代以后篆书家无不受其影响，可以说，二百多年篆书艺术风格的丰富多彩，大家辈出，这辉煌的景象实由邓石如为其开端。

吴熙载（1799—1870），原名廷飏，字熙载，后因避穆宗载淳讳，更字让之，号晚学居士。江苏仪征（今扬州）人。清代篆刻家、书法家。吴熙载篆书师法邓石如，用笔舒展飘逸，结体瘦长疏朗，颇具妩媚优雅之趣，在晚清书坛享有很高的声誉。其对后来的赵之谦、吴昌硕均有影响。

杨沂孙（1812—1881），字子与，江苏常熟人。其篆书有别于邓石如、吴熙载、赵之谦一系的姿媚和飘动，呈现出一种古穆与质实的格调。我们从杨沂孙的篆书中，可以更多地领略到一种深刻和博厚，一种学问的浓缩和审美的凝结。杨沂孙之所以能成为足以和邓氏分庭抗礼，在篆书创作上取得令人注目的成就，主要是由于他虽然也是取法邓石如，但只是在用笔的饱满和坚实方面承袭了邓氏的技法特点，而在篆书的结构上改邓氏的瘦长为方整，点画参差错落，方圆兼备。在他以后的诸多篆书书家舍长就方的体势变化，可以说都是受到杨沂孙的影响。

徐三庚（1826—1890），字辛谷，号井罍、袖海等，浙江上虞人。他精篆刻，擅书法，篆书尤具特色。

赵之谦（1829—1884），初字益甫，后改字撝叔，号悲庵、梅庵、无闷等，浙江会稽（今绍兴）人。晚清杰出的篆刻家和书法家。其书法兼擅真、行、篆、隶，且均自成一体，有独特的笔法和意趣。赵之谦的过人之处在于，他能从石刻碑版中，寻求能充分发挥毛笔自然书写功能的笔法与用笔运动的节奏美，故而其篆书流畅秀润，字形委婉。

吴大澂（1835—1902），本名大淳，后因避穆宗载淳讳，改大澂，字止敬，又字清卿，号恒轩，晚号愙斋，江苏吴县（今江苏苏州）人。清同治七年（1868年）进士。善画山水、花卉，精于金文书法。

吴昌硕（1844—1927），原名俊，又名俊卿，字昌硕等。浙江孝丰县（今浙江湖州）人。晚清民国时期著名国画家、书法家、篆刻家。吴昌硕是一位在书、画、印三方面均开一代风气的大师。其书法则出入秦、汉金石碑

清·赵之谦《别有但开》七言联

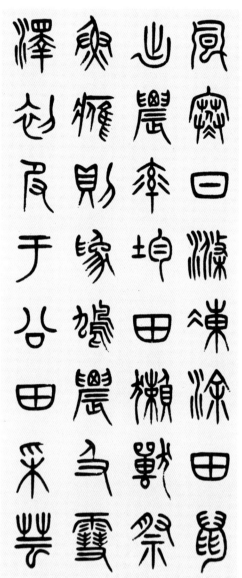

清·杨沂孙《夏小正八条屏》（局部）

刻，篆、隶、行、草各体均臻极高的艺术水准。在清代书坛上，特别是在篆书领域内，吴昌硕堪称是一座难以逾越的高峰。其用笔浑朴厚重，恣肆烂漫，如黄河之水，一泻千里，结字茂密紧凑，正奇互用，在体势上右肩上耸，参差错落，个性极为鲜明。在分布上疏密有致，避让得宜，达到了雍容端庄的效果。用墨则以浓湿为主，饱墨铺毫，意韵生动，有时墨尽笔枯，更添苍茫朴拙之趣。吴昌硕在篆书可能的范围内，将书写性发挥到了极致，为

清·吴昌硕临《石鼓文》

清·黄士陵节录《汉书》

传统篆书开辟出一个崭新的境界。

黄士陵（1849—1908），字牧甫，号倦叟等，安徽黟县人。篆刻"黟山派"开宗大师，晚清时期书画篆刻家。黄士陵的书法兼工诸体，而以篆书的艺术水准为最高。其字形结构介于小篆和金文之间，严谨整饬，方圆互用，用笔清刚挺拔，爽利豪放，与其篆刻同一机杼。通观黄士陵的篆书，是以字形结构的古意来营造出一种大智若愚和傲岸不群的气氛，平中见奇，巧中寓拙，极具艺术魅力，在高手云集的清代篆书书家中，独辟蹊径，别开生面。

五、近现代篆书

近现代篆书艺术的走向，无疑是承接晚清之余绪，同时，也由于地下文字资料出土增多，极大开阔了近现代篆书书家的艺术视野，使其创作出与他们那个历史时代审美趣味相一致的篆书作品。在众多的近现代篆书书家中，较有代表性的有齐白石、罗振玉、黄宾虹、赵叔孺、萧退庵、王福庵、邓散木、来楚生等家。

齐白石（1864—1957），原名纯芝，字渭青，后改名璜，字濒生，号白石，后以号行，湖南湘潭人。近现代书法、篆刻、绘画大家。齐白石书工篆隶，取法于秦汉碑版，行书饶古拙之趣，篆刻自成一家。其篆书融会《三公山碑》《天发神谶碑》及秦诏版、权量，改易减省，删繁就简，并掺以隶法，用笔顿笔直下，露锋收笔，结字上紧下疏，以纵向取势，风格朴野刚毅，雄肆淋漓。

罗振玉（1865—1940），字叔蕴、叔言，号雪堂、贞松老人，浙江上虞人。罗振玉一生致力于古文字研究，可谓是著作等身。他的书法初学颜真卿，后多方涉猎，甲骨文、金文、小篆等均典雅有致。罗振玉最大的贡献，在于他最早将甲骨文引入到书法创作中来，为传统书体又增一新的样式。

黄宾虹（1865—1955），名质，字朴存，号宾虹，安徽歙县人。近现代山水画一代宗师。黄宾虹书法成就最为突出的当属其大篆。其篆籀书作古意盎然，风神流动；用笔顿挫灵变，凝涩婉转，笔画犹如老树枯藤，古拙朴丽；结字一改金文的方整而取修长之势，看似蓬头乱服，实乃不齐而齐，自然成文，令人惊叹不已。

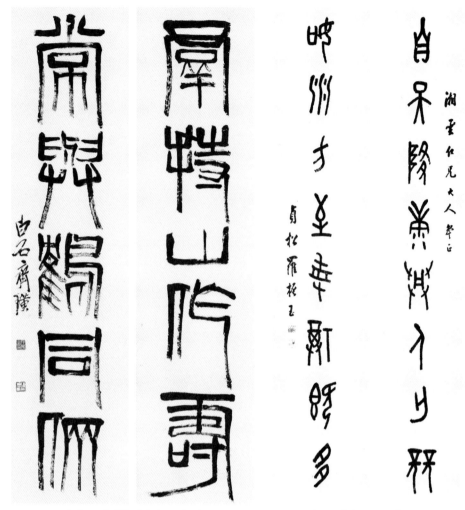

齐白石《群持常与》五言联　　　　罗振玉《自天如川》八言联

　　赵叔孺（1874—1945），原名润祥，字献忱、叔孺，以叔孺行世，浙江鄞县人。其篆书用笔方圆合度，从容沉静，笔墨洗练，在均衡对称及平正通达的线条中呈现变化，寓雄劲于流美之中，在近现代书坛享有很高的声誉。

　　萧退庵（1876—1958），原名守忠，后更名蜕，号退庵，江苏常熟人。萧退庵于书法四体皆工，尤长秦篆。他的篆书初学邓石如、赵之谦，后上窥周、秦、汉金石文字，对《石鼓文》用功最多，融大小篆为一体。其用笔如锥画沙，来去无迹，笔势洞达而无霸气，雍容秀润而无媚态，其结体趋于扁方，且字的重心下沉，稳重端严，渊雅清醇。清末书风，在李瑞清、吴昌硕的影响之下，多是务求重涩。至萧退庵出，书风为之一变，刚柔并济，博大

黄宾虹《醉有丏余》七言联 赵叔孺《手中窗下》七言联　　　萧退庵节录《在狱咏蝉》

王福庵《莲尾云中》八言联　　　邓散木《集宋词联》　　　来楚生《无可似曾》七言联

精微，是继邓石如之后的又一篆书大家。

王福庵（1880—1960），原名禔、寿祺，字维季，号福庵，以号行，浙江杭州人。精篆刻，书法工篆、隶。西泠印社创始人之一。王福庵的小篆继承了李斯秦篆的玉箸风格，又融入邓石如、吴熙载的笔意，用笔于圆畅中含跌宕之趣，于匀整中寓变化之美，结字端庄工整，下脚微舒，疏密相生，俊逸生动，不愧为一代大家。

邓散木（1898—1963），原名菊初，又名铁，字钝铁、散木，号粪翁，上海人。擅书法篆刻，真、行、草、篆、隶各体皆精。在艺坛上与齐白石双峰并峙，有"北齐南邓"之誉。

来楚生（1903—1975），原名稷，号然犀，浙江萧山人。历任上海美专、新华艺专教授，上海中国画院画师，上海书法篆刻研究会常务理事等。来楚生先生是一位艺术通才，书、画、印具臻高境。其画清新稚拙，篆刻苍茫俊逸，书法拙中寓巧，在现代艺坛上独树一帜。来先生书法以行草和篆隶成就最高。篆书介于吴熙载、吴昌硕之间，气象古逸，雅俗共赏。

第二讲　先秦篆书经典解析

一、瘦劲方直的甲骨文

　　书法是中华民族特有的一门传统艺术。虽然书法艺术在东汉末年才开始进入自觉时代，但在汉字产生时便产生了。甲骨文是目前发现的最早的成熟文字，中国书法史当肇始于甲骨文时代。

　　殷商时代的甲骨文，自1899年被发现以来，迄今已有一百二十多年的历史。甲骨文的发现，不仅为研究中国商朝历史和中国古代文字源流提供了珍贵的资料，同时由于甲骨文在点画、结字和章法上已具备了书法艺术美的格局，笔意充盈，百体杂陈，或体势开张，有放逸之趣；或细密娟秀，具簪花之格。正如郭沫若在其《殷契粹编》中对甲骨文书法所作出的评价："卜辞契于龟骨，其契之精而字之美，每令吾辈数千载后人神往。文字作风且因人因世而异，大抵武丁之世，字多雄浑，帝乙之世，文咸秀丽。而行之疏密，字之结构，四环照应，井井有条……足知现存契文，实一代法书，而书之契之者，乃殷世之钟王颜柳也。"

　　从用笔上看，甲骨文因用刀契刻在坚硬的龟甲或兽骨上，不像毛笔书写那样运转自如，所以，刻时多用直线，曲线也是由短的直线接刻而成。其笔画粗细均匀，由于起刀和收刀直落直起，故多数线条呈现出中间稍粗两端略细的特征，显得瘦劲坚实，挺拔爽利，并富有立体感。

　　就结字而言，甲骨文外形多以长方形为主，间或少数方形，具备了对称美或一字多形的变化美；另外，甲骨文在结字上还具备方圆结合，开合揖让的结构形式。有的字还或多或少具有象形图画痕迹，初具文字发展阶段的稚

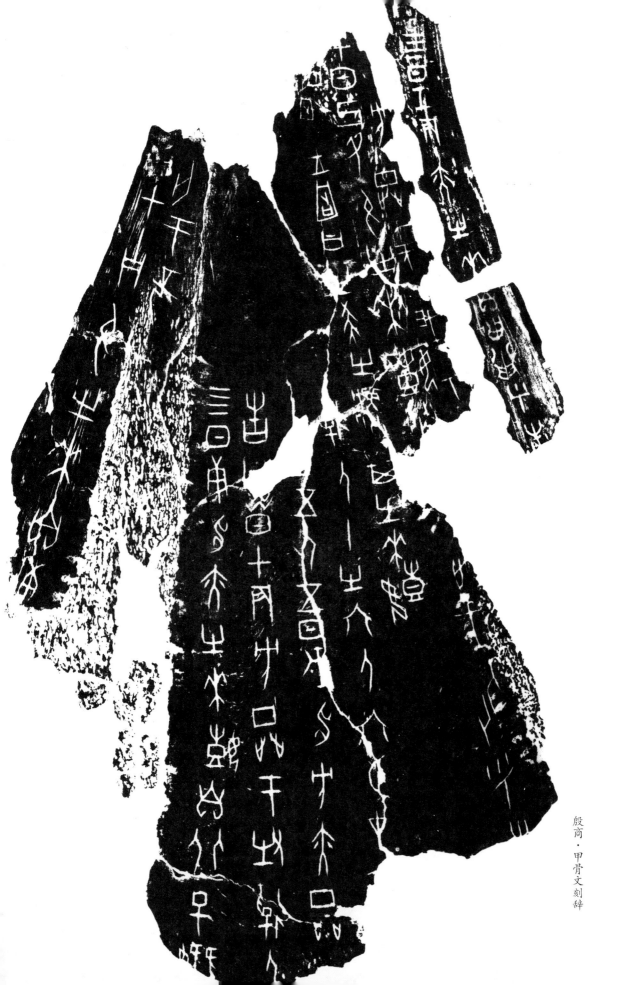

殷商·甲骨文刻辞

拙和生动。

从章法上看，卜辞全篇行款清晰，文字大小错落有致。每行上下、左右虽有疏密变化，但全篇呈行气贯穿、大小相依、左右相应、前后呼应的活泼局面。字数多者，全篇安排紧凑，给人以茂密之感；字数少者又显得疏朗空灵。总之，所有这一切都呈现出古朴而又烂漫的情趣。

在研究甲骨文的过程中，甲骨文学者除了注重其史料价值和文字学价值外，也十分关注甲骨文的书法艺术价值。自20世纪20年代起，甲骨文学者因研究而摹写甲骨文原辞，从而引发了人们对这种古意盎然的书体的向往。由临摹而运用这种书体进行创作，一时蔚然成风，于是甲骨文书法便逐渐成为传统书体中又一新的样式。

最早从事甲骨文书法创作的是著名学者罗振玉。他在研究甲骨文之余，首先以集甲骨文字成联的形式开始尝试用这一书体进行书法创作。后来他又出版了中国书法史上第一部甲骨文书法作品集——《集殷墟文字楹联》。该书的出版，引起了甲骨文学者和书法家的广泛关注，并产生了很大影响，正如丛文俊先生所言："罗氏写甲骨文有两种形式，临写原刻辞和集联。他以体势开阔宏伟、结构谨严的一期卜辞为宗，参以中锋篆法，坚实挺拔的结构字形，既有盎然古意，又能别具心裁，成为契刻书法的杰出代表，影响着甲骨文艺术界。"与之同时，学者章钰、高德馨、王季烈等人也有诗联集录。1927年，他们的作品辑为《集殷墟文字楹帖》出版。这一时期从事甲骨文书法研究并有作品集面世的还有著名书法篆刻家丁辅之、简琴斋等。

曾经主持过殷墟发掘工作的董作宾，不仅对甲骨学的发展做出了重大贡献，而且对甲骨文书法也有着精深研究。更为可贵是，董作宾从甲骨文拓片的临摹走出来，带着自己的个性与面貌，给后人以方法上的启迪。由于董作宾作为著名学者的声望和他对甲骨文书法高深的造诣，他的甲骨文书法在国内的学术界和艺术界产生了重大影响。丁佛言、容庚、商承祚、胡厚宣等都从不同角度切入了甲骨文书法创作，显示出对甲骨文书法的全方位研究。

20世纪80年代以来，伴随着书法热的兴起，甲骨文书法也得到了广大书法家的重视，甲骨文书法作品成为一些重大书法展览中不可或缺的样式。这一时期，甲骨文书法作者大都是在继承前贤作品优秀传统的基础上，不断拓宽视野，涵养学识，更为注重从甲骨文原版文字本体中间体察消息，书体

不再囿于典范书家格定的旧模式，而是追求新的体态风貌，给人以耳目一新之感。不过甲骨文书法创作毕竟不过百年的历史，还没有十分成熟的创作方法可供借鉴，加之受到字数少和不易辨识的制约，因此，就当代整个甲骨文书法创作的状况而言，书法家各自对甲骨文书法的见解和追求的意境依然处于探索和创变之中。以怎样的笔法去学习这一古老的书体，成了摆在从事甲骨文书法创作的书法家面前的一项课题。当代著名书法家沙曼翁先生认为："写甲骨把笔要轻，运笔要活，要学'大米'的刷字。要中、侧锋互用……既要写出毛笔字的韵味，又必须写出锲刻的意味，要有刀的感觉。"这一见解可谓极为精辟。我们认为，尽管甲骨文绝大部分是由贞人锲刻而成，但其书写的痕迹却非常明显。鉴于这种情况，我们在用毛笔临习甲骨文时，既要体现锲刻的感觉，更要表现出浓郁的书写味道。在行笔时，切忌出现楷书的顿挫之法，笔致要简率、质直、畅达。落笔微逆入纸，提笔中锋运行，驻笔平出空收。要注意搭笔即成的迅捷运笔方式，做到急缓适中。书写甲骨文尽管以中锋为主，但要间或辅之以侧锋，以增其神韵。甲骨文的转折，一般应断而再起，切不可就势一笔带过，形成圆转状，从而失了甲骨文方整峻拔的特质。

最后需要指出的是，学习甲骨文书法，除应掌握以上所说的用笔、运笔方法外，还要多读各种甲骨文拓片，仔细品味它的结字、线条和高古气息，同时坚持临写小篆和金文，这对了解甲骨文的用笔很有帮助。至于书写甲骨文选择何种毛笔，可根据各人的喜好而定。另外，平时一定要多学习一些文字学方面的知识，以免在甲骨文书法创作中出现篆法上的错误。

二、朴质平易的《利簋铭》

中国书法至今已有三千余年的历史。虽然书法艺术的自觉化至东汉末年才发生，但是书法艺术的开始，当与汉字的萌生相同时。而中国目前已知最早的古文字资料当是商代中后期的甲骨文和金文。这些最早的汉字遗迹已经具备了书法形式美众多的要素。

进入西周后，文字形体开始向秩序化、图案化发展，书写的自然美逐渐被削弱，人工美则日益突出和发达。这一现象在西周早期的《利簋铭》中便

西周《利簋铭》(局部)

得到有力的验证。

利簋又称武王征商簋，为西周武王时期的青铜器，1976年出土于陕西省临潼区，现藏该区文化馆。器高28厘米，为带方座的两耳簋。器内底铸铭文4行计32字。铭文记述了周武王在牧野讨伐商纣王夺鼎获胜，推翻商朝的历史事件。利簋的发现，使得人们首次看到了武王克商的实物证据，更为重要的是，其铭文内容同历史文献能够相互印证，从而提高了相关历史文献的可信度，其意义极为重大。它的发现成为20世纪70年代中国考古学界最重要的事件之一。《利簋铭》既是武王伐纣文物遗存的最重要的发现，同时也是有关甲骨文转向金文以及商文字转向西周文字的最重要证据。

在章法上，《利簋铭》采取了竖有列而横无行的布局方式，每个字因笔画的多寡，大小一任自然，呈现出参差错落、笔意天真的审美效果，这与西周后期井然有序的金文作品形成鲜明的对比。在结体上，该铭文以长为主，间或个别方形处理，疏朗开阔，错落自然，用笔纯熟遒劲，笔画匀整，同时还带有商代后期甲骨文的爽利、锋锐的某些痕迹。尽管铭文是采取浇铸方式，但由于去殷不远，因此在审美上仍然体现出相近的格调。线条长而竣拔，又间有肥厚之笔华饰其形，其深受殷末金文书风的影响自不待言。笔画均匀而势圆，渐开西周中后期笔势柔和圆润、行款工整之风气，可以说《利簋铭》是从甲骨文转向金文的过渡性作品，有承前启后的价值和意义。

大凡承前启后的书法作品，其信息含量往往较为丰富，也就往往会成为我们师法学习时重点关注的对象。我们知道，金文作品一般都是制范浇铸而成，属于"二次完成品"，书范时的手写特征都会被其后制范过程中的修饰工艺整齐均一地改造过了。鉴于此，在临摹《利簋铭》时要善于理解，要从漫残剥落中领会其结体和点画的特点，努力写出笔意来。不能拘泥于描摹残痕断画，要懂得借鉴复原。在这里控制线条质感的笔法要始终放在最为重要的地位，临习大篆要施以平实运笔之法，讲求中含内敛，笔力藏于笔画中，使气息畅达贯通。同时，还要注意用笔圆中的方势，使笔画方圆兼备。在行笔的过程中，略带提按，使线条呈现粗细变化，有瘦劲、坚挺、爽利之感。在结字上把握好长方的特点，但不可忽视其中少数方形处理。最后，对于《利簋铭》的临习，尽量以整篇通临为宜，这样可以有助于更准确理解此铭文参差错落和富于变化的章法之妙。

三、瑰异凝重的《何尊铭》

延续千年的商周金文，如果从书法的角度来考察，大体经历了奇肆的发展期，雄浑的成熟期和规整与放逸兼而有之的繁荣期。而其全盛期出现在西周，历经武、成、康、昭、穆、共、懿、孝、夷、厉、共和、宣、幽，凡三百余年。

周人立国之初，依商代旧制。就书法而言，西周早期的金文大多承袭殷商余绪，描摹的肥笔样式仍然屡见不鲜，方折笔体尚多，字形也大小不一，这一时期的代表作有《利簋铭》《保卣铭》《康候簋铭》等，或质朴平实，或雄奇恣放，或凝重诡异，作品风格所呈现的局面是"和而不同"，各臻其妙。而在西周早期的金文中当以《何尊铭》风格最为显明，书法艺术水准也最高。

何尊，1963年陕西省宝鸡县贾村农民在崖上取土时发现，现藏于宝鸡市博物馆。器高39厘米，口径28.8厘米，圆口棱方体，长颈，腹微鼓，高圈足。造型浑厚，工艺精美，内底铸有铭文12行，计122字（现存119字）。铭文记述成王继承武王遗志，营建东都成周之事，对研究西周初年历史具有重要的史料价值。另外，"中国"两字作为词组，首次在《何尊铭》中出现，这也是何尊备受世人关注的原因之一。

《何尊铭》虽属西周早期金文，较多继承了殷代书风，但书法体势瑰异奇古，凝练厚重，布白茂密，行气错落自然，于斜正之中不甚整齐，用笔起止多不露锋，字形大小因体而施，随形而异，自然有致，堪为周初瑰异凝重一派的代表。

对于《何尊铭》的临习，一如临习其他金文一样要首重笔法。金文用笔贵在凝练厚重，要以内在的张力和韵律给人以力量感和美感。具体说来，应以中锋为主导，只有中锋才能做到圆实，中含内敛，笔力藏于笔画中，并使气息首尾贯通。起笔应以圆笔着纸，藏头以隐其形迹，笔终疾收，以全笔势。临写时，行笔不宜过快，要注意行笔中的动感，切忌轻掠光滑之笔，用心体会"锋不露则神藏"的意趣。另外，初习金文，务求搞懂笔顺，笔顺既明，运笔方能得法。

《何尊铭》的结体，并没有很强的秩序化，如出现同一个字而采取不

同的写法等，这与西周中后期的金文有着较大差异。其次，《何尊铭》在结体上依然保留着殷商时期篆书较为浓重的象形意味。第三，由于《何尊铭》在结体上十分自由，从而使得其动势十分明显。字形或大或小，随体而定，或长跨数字，或缩为一截，分间布白极为参差错落，跳跃跌宕。这些结体特征，都是我们在临习时不可忽视的。

就章法而论，《何尊铭》尚无明确的行列意识。上下左右穿插避让，打成一片，浑然天成，全篇团结成一整体。互相呼应，不可分离，"落落乎若众星之列河汉"，自然生动。战国晚期的《秦封宗邑瓦》在章法上似为一脉相承。这是否提示我们：篆书的章法安排，也可以不必太拘泥于秩序森严的单一样式，而可以放开手脚，任情恣意地书写呢？

四、气度恢宏的《大盂鼎铭》

在金文书法艺术中，西周的金文占有极其重要的地位。西周时代提倡礼治，自周公制礼作乐之后，周人的政治、经济和社会生活无不受到礼乐的制约，所以在西周的青铜器中礼器最多。而鼎和钟又是典型的礼乐器，因此，人们把铸刻在鼎和钟上的铭文称为钟鼎文或钟鼎款识。金文则是包括钟鼎在内的所有青铜器物上的文字的统称。

以金文为代表的西周书法，被后世奉为大篆的典范，因而，研究西周书法的主要资料当是金文。大体上说来，金文书法风格的演变经历了早、中、晚三个时期，由雄奇恣放走向厚实壮美。铸于周康王时期的《大盂鼎铭》便是西周前期书法的典型代表。此鼎于清道光年间在陕西省郿县礼村出土，现藏中国国家博物馆。通高101.9厘米，重153.5公斤。造型端庄凝重，是迄今为止出土的西周时代形制最大的著名重器。铭文19行，计291字。铭文记载了周康王廿三年九月的一天，在宗周向臣盂叙述了文、武、成三位先王的立国经验和殷王沉湎酒色亡国的教训，告诫盂应效法祖先南公，忠心辅佐王室，治民保疆土的经过。

就书法而言，《大盂鼎铭》通篇浑厚古朴、凝重端严。在成、康时代的铭文中，此鼎铭书法成就最高，为西周金文代表作之一，在篆书发展史上占有极为重要的地位。

在线条上，《大盂鼎铭》虽然还保留着商时用笔的方折，锋芒较为外露，间或出现肥笔的特点，但是和西周初期的少字铭文相比已有所收敛，而且用笔也显得稍为柔和，笔画的粗细变化，也不像西周初期那样悬殊了。这些变化无不说明，这一时期的金文已开始向线条的纯度方面演进了。该铭文虽然经过范铸而成，但仍然保持有浓重的书写意味，用笔的轻重、徐疾以及线质的凝练、含蓄、浑厚、圆润都在铭文中得到了很好的体现，这是我们在临习《大盂鼎铭》时必须首先体察到的。因为对于任何范本的学习，只有从线条入手，才能找到解决问题的关键。

《大盂鼎铭》的字形结构，在整体上较其前的铭文作纵向取势的结字特征，已有了明显的弱化，并表现出结构谨严、疏密得当的艺术效果。尽管有些笔画略有倾斜，但仍然重心稳定，平衡匀齐。其各部首之间的搭配，无论是轻重、曲直还是挪移、揖让、错落、连接，都显得自然生动、活泼率意，表现出作者高超的结字水准。

在章法上，该铭文已逐渐改变殷商时代那种字形大小过分悬殊、过于随意、不做任何安排的做法，而是尽量使每个字的大小、错落较为统一和谐，开始采用上下有行、左右有列的章法，因此，行款显得整齐、饱满。可以说，《大盂鼎铭》在章法布局上，做到了有意和无意之间。这样使其整体气势更为浑厚、朴茂和博大。

通过对《大盂鼎铭》笔法、结体、章法的分析，我们对如何临习《大盂鼎铭》，便可以做到胸中有数了。另外，要临好《大盂鼎铭》，还要尽可能地去体会随着周王朝的建立和逐步巩固，西周的文字和书法已摆脱殷商金文中那种肆意与强悍意味，追求安定、统一与圆融的精神，表现出以圆易折、以工整代替放纵的审美观。总之，这一时期的金文已朝着象形意味的弱化以及书写便捷的方向发展，这种成熟的形态和新风格的端绪，预示着周人书风未来发展方向的一种征候。

五、清秀隽美的《墙盘铭》

学习篆书，一般从小篆入手，在临习小篆具有一定基础之后，再上溯大篆。那么，学习大篆又从何入手呢？笔者认为《墙盘铭》便是习篆者开始涉

足金文书法的最佳范本之一。其一,《墙盘铭》属于西周中晚期十分成熟的金文书法作品,书写技巧精到,文字造型相对稳定,点画、结字、章法有一定的规则性。其二,《墙盘铭》点画圆匀,粗细基本一致,凝练遒健;结体均衡,笔势流畅,横竖转折自如;章法布局亦纵有行、横有列,纵横成象分明。其三,墙盘出土较晚,锈蚀残泐甚少,其拓本字口清晰爽朗。

墙盘,又名史墙盘,西周中晚期微氏家族器具。1976年年底在陕西扶风县庄白一号青铜器窖藏出土,现藏于陕西省周原扶风文物管理所。此盘通高16.2厘米,口径47.3厘米,深8.6厘米,是西周微氏家族中一位名叫墙的史官为纪念其先祖而作的铜盘,因作器者之名而得名。墙盘器形宏大,制造精良,纹饰精美。敞口、浅腹、圈足,腹外附双耳;腹部饰凤鸟纹,圈足部饰两端上下卷曲的云纹。盘内底部铸有铭文18行,共284字,为西周中晚期金文铭辞之较长者。铭文首先追述了列王的事迹,历数周代文、武、成、康、昭、穆各王,并叙当世天子的文功武德。接下来叙述自己祖先的功德,祈求先祖庇佑,是典型的追孝式铭文。铭文所记述的内容丰富而重要,而且该铭是以简明整齐的四字句式写成,文章结构严谨,文辞典雅高古,堪称中国古代优秀的文学作品,同时,也是目前已知时代最早的带有较明显骈文风格的铭文作品。

就书法艺术水准而论,《墙盘铭》在整个西周金文书法中也堪称一流。此铭用笔不作明显的提按,因而其线条的粗细大致相近,但其细微处又极富变化,毫无板滞之态。其线质体现出含蓄、凝练、厚重的韵致。

此铭文的结字,貌似平正工稳,不尚变化,但细细读来,就会发现此铭结字取势机巧甚多,大可玩味,每个字都各具面貌,生动多姿。由于在铭文中不乏移位、挪让、变形、夸张等手法的运用,因而使得字势显得更加天真活泼、妙趣横生。该铭文还极善于因字造型,并因每字笔画的多寡,任其大小,这样就使得字内形成强烈的疏密对比,从而产生一种独特的艺术效果。就每一个字态来看,亦正斜相参,从而在视觉上造成一种不齐之齐的艺术效果。在整篇的章法处理上,《墙盘铭》纵成行横成列,且字距行距均稍大,显得宽疏而空灵。加之字势具有大小、欹侧、疏密的参差变化,因而使得严谨的行气在无形中产生一种强烈的动感,也使得整个布局在静态的字和自然流动的空间布白交织下,呈现出极为跌宕、舒展的意境。

在文字布置上有一点须指出的是,铭文中几处在一字的位置上写了两

西周·《墙盘铭》（局部）

个字，但却处理得极为巧妙，这样的情况虽是偶尔为之，但很见书写者的匠心，表现出一种独特的艺术趣味。我们在书法创作中，如能灵活地参用这一手法，定会给作品增加许多情趣。

通过以上我们对《墙盘铭》的分析，再进行对此铭文书法的临习，就会做到胸中有数了。不过，需要指出的是，学习金文书法，大都以其拓片为范本，在临写时要善于理解铸刻的文字特征，区分它和石刻文字、帖本墨迹的不同特质，善于运用笔墨手段写出范本所显现出来的某些艺术韵味。另外，还要注意毛笔和纸张的选择，宜用羊毫笔和一些较涩的元书纸或毛边纸之类，待摹写熟练后就可随心所欲而无所不适了。

作为我们入手学习金文书法的优秀范本，《墙盘铭》的艺术内涵是极为深刻的，而我们所作的解读，并不能将其完全表述明白，只能在临写实践中不断磨炼、领悟，从而加深对该铭文书法的理解。

六、舒展端雅的《大克鼎铭》

在西周金文书法风格的演变上，尽管整体上是由谲异、奇恣而逐渐走向端严和圆浑，但并不是那么整齐划一，在整个时代的书风演变的过程中既有前后延伸、渗透的因素存在，也有书写者个性的差异，因而，对具体的书法艺术作品要做具体的分析。《大克鼎铭》便是有着独特书法表现语言的代表性金文作品之一。

作为西周中期大型礼器的大克鼎，1890年出土于陕西省扶风县法门镇任家村，曾由潘祖荫收藏，1951年由潘氏后人捐献给政府，今藏上海博物馆。此鼎是西周孝王时名叫克的大贵族祭祀其祖父而铸造，造型宏伟而古朴，鼎口之上立双耳，底部为兽蹄形三足，显得沉稳坚实。纹饰是三组对称变体纹和宽阔的窃曲纹，线条雄浑流畅，疏朗畅达而又挺拔峻深的纹饰线条可以看出其铸工之精良。同时，该鼎粗放的装饰与庞大的器身相得益彰，气魄雄浑，威严沉重。

大克鼎壁内铸铭文28行，除一行为11字外，其余均为每行10字。其中合文2字，重文7字，共计290字，为西周大篆典范之作。铭文内容分前后两部分，前半部分叙述克对其祖父师华父的颂扬与怀念，赞美其谦虚的品格及

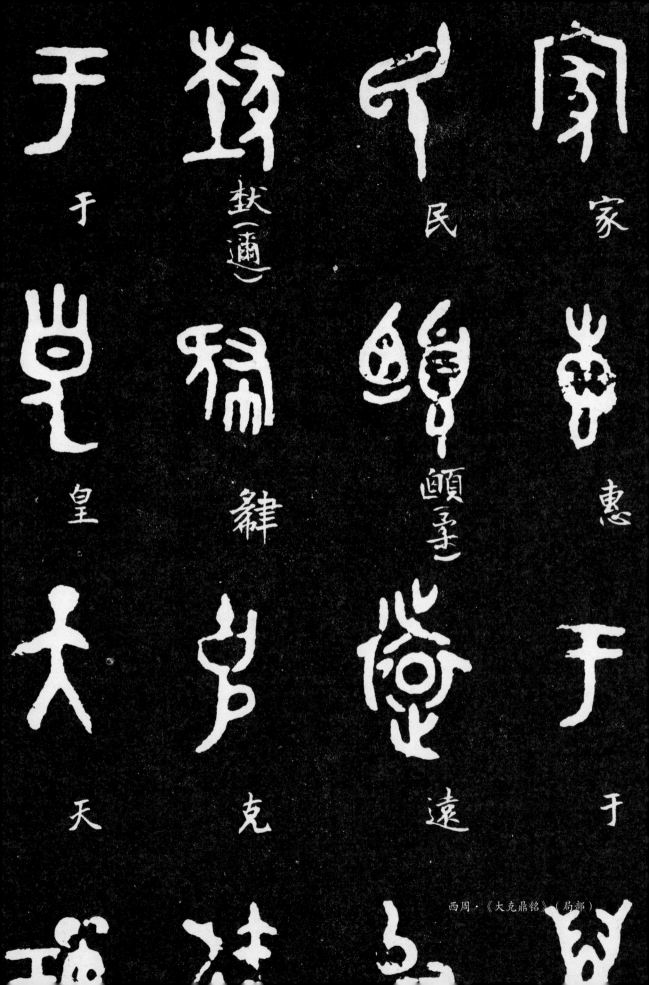

于　　　尃（通）　　　民　　　家

皇　　　雜　　　顧享　　　惠

天　　　克　　　遠　　　于

美好的德行，能辅协王室，惠民安鄙，因而周王念其功绩，命其孙克担任王室的重要职务膳夫，负责传达周天子的命令。后半部分叙述周天子重申对克官职的任命，并赏赐给克礼服、田地、奴隶、下层官吏和乐队，克跪拜叩谢天子的恩泽，乃铸鼎以歌颂周天子美德，祭祀祖父在天之灵。整个铭文是研究西周奴隶制度的珍贵资料。大克鼎出土于清末金石学和金石书法鼎盛的时代，故其铭文书法备受推崇。铭文的用笔集中体现了西周中期金文书法的用笔特征，厚重质朴，笔势遒劲雄伟，于凝练中使人把握到其内蕴的沉雄之力。这一时期的金文书法用笔已逐渐由原来的肥厚之笔转变为纯线条化，从大克鼎铭文的用笔就可领略到这一转变的迹象。可以说大克鼎铭文在书写的用笔方面已经形成了大篆书法的一种新类型。其行笔沉凝迟缓，起止均不露锋，线条富于变化，不少文字的笔形丰满，书写过程中体现出舒和内敛、泽厚朴拙的笔意。整个铭文虽以圆笔为主，但由于在圆中富有方意，故亦具有伟岸与雍容之态。

此铭文结字略取长形，并视每个字笔画的多少而改变其体态，因而显得极富变化，舒展端和、疏密错落。我们通过大克鼎铭文的结构不难发现，以欹侧错落取势的文字形体在西周中期的大篆书法实践中表现得极为成熟、和谐，并未因讲究端稳的趣尚而转为拘谨。也就是说，在趋向规整的书风转变过程中，亦体现出结体的参差变化之感。这也是成熟时期大篆结体的共同特征，大与小、欹与正、疏与密的相掩相映，构成了大克鼎铭文书法整体灵动、丰富、斑斓的视觉效果。呈现出自由、古质和茂隽、华滋的气氛。

就通篇而言，大克鼎铭文虽然篇幅较长，但整体格局十分紧凑。此铭与众不同的是，前半部分划有整齐的长方形格子，一字一格。这一形式显然体现了书写者对行款规整的经意追求和西周中期书写布局已开始讲究行列和文字体态匀落的风气。而在布排有序的行款中仍见自在情味，行气承应转接一脉贯通。这种章法布局的特点影响直至晚周和春秋早期。《𢽾簋铭》《颂鼎铭》《毛公鼎铭》等均可视为它的后劲和发扬，更为重要的是这一手法发展成为后世正体书法的基本行款规则。

最后需要指出的是，由于不同时期的铭文在用笔和结构上都有自己的特色，即使同一时期的铭文，具体到每篇来说，也有微妙的变化和差异，不可以一种不变的笔法去临习每个时期的金文。西周中期的大克鼎铭文，在用笔

上已由早期的两端微尖、中部饱满，转变为粗细逐渐均匀，光滑匀称。因而在临习时要注意衄锋落笔，缓慢而均匀地将笔行至线端，然后衄锋收笔。另外，此铭以圆笔为主，书写时要注意流动自然。应笔管竖直，用力均匀，保持中锋用笔，不要出现生硬的死角或使笔锋绞扭，致使线条前后不一致。

七、端庄典雅的《颂鼎铭》

西周晚期，王室开始走向衰微。厉王的无道，终于导致了国人暴动。厉王出奔于彘，朝政由诸侯共管，史称"共和行政"。宣王即位后，励精图治，北拒猃狁，南征淮徐、周道复兴。也许是天威重振的缘故，金文书法也呈现一派整肃气象，特别是字形结构的整饬、书体式样的稳定，都可以和春秋秦金文衔接，《颂鼎铭》便是这一时期的典范之作。

颂鼎，周宣王时代史官名颂者所作。此鼎传世共3器，其中上海博物馆、故宫博物院和台北故宫博物院各藏一件。同铭之器尚有簋5件，壶2件。鼎为圆腹、圜底，二立耳，口沿下饰弦纹2道，兽足，腹内壁铸有铭文15行，计151字，重文二。

颂鼎铭文记述了周王册命颂掌管成周市廛廿家，监管新造，积贮货税用于宫御，并赏赐给颂命服、旗和马具攸勒等。颂宣扬王的册命，并为先祖作宝鼎，以对先人行孝道，祈求康福、长命，永远臣事天子。这样完整的记录册命礼仪的文体在西周青铜器铭文中是不多见的，对研究西周时期的册命制度具有重要的研究价值。

从书法方面来看，《颂鼎铭》书体优雅圆润，雍容端庄，无论在线条、结构、体势等方面都表现出高度成熟、规范和持重的特点，甚至露出模式化唯美主义倾向。金文至此，可以说达到最辉煌的阶段。它与《盂鼎铭》《大克鼎铭》合称"三鼎"，历来被视为青铜鼎器中书法成就最高的代表作，为习篆者最理想的范本。

《颂鼎铭》的用笔韵足势圆，明显减少了西周早、中期金文用笔的提按动作，线条变得粗细均匀，已可窥见后世"玉箸篆"的端倪。其结字宽展，在整体平正的布白中，更以局部的欹侧制造生动。整个铭文取势以修长为主，间或方势其中，显得极为错落有致，在某种程度上可以说《颂鼎铭》已开秦篆之先

周　　甲　　月　　隹（惟）

康　　戌　　既　　三

邵　　王　　死　　年

西周·《颂鼎铭》（局部）

声。其章法亦是西周中晚期金文书法常见样式，即纵有行，而横无列。但与其他铭文在章法上有所不同的是，《颂鼎铭》采取了前半部较为疏朗、后半部较为缜密的布局，这样就形成了前后疏密对比，但在视觉上又极为和谐自然。这种章法样式是否能给我们今天的篆书创作带来某些启示呢？

金文是书写后再范铸或镌刻在青铜器上的文字，墨迹已不复存在，它提供给我们的只是外在的"轮廓"。那么，我们临习《颂鼎铭》的关键就在于如何把"碑迹"转换成"墨迹"，把"字体美"转化为"书体美"，这是临摹碑帖的根本所在。因此，必须对该铭文书法做深入细致的理解，而首先要解读的便是其笔法。

《颂鼎铭》线条质朴圆润，婉转畅达，要达到这一效果，必须以中锋行笔，尽可能运腕来驱动笔毫，但在细微处，还要以手指作相应的配合，这样，方能做到笔毫的"杀纸"力度。这一过程看似简单，实则要反复训练方能熟练，唯有熟练，线条才能婉转畅达。《颂鼎铭》的结字极为谨严，但工而不板，在平稳的外貌下又极具变化。其字形处理均"因字赋形"，即视每个字笔画的多寡而任其大小，如铭文中的一些字，占据了二三个字的空间，但在视觉上并不感到突兀，相反，却让人感到疏密有致，长短得宜，格外生动。其章法开阔大方，疏朗多姿。字距与行距之间，在大致平正的同时，更讲究小局部的错落和穿插，因此不可将此铭文临得拥挤闭塞，这一点应格外重视。

八、雄壮朴茂的《散氏盘铭》

整个西周堪称青铜器铭文的鼎盛时期。西周金文的发展经历了由早期的谲奇峥嵘到晚期的典雅平和，晚期趋于成熟时期的金文肥笔完全消失，线条的形式美变得纯粹起来，字的造型亦显得更自由活泼。《散氏盘铭》便是西周晚期青铜器书法艺术的巅峰之作。散氏盘与毛公鼎、虢季子白盘并称西周三大青铜器，均以长篇铭文和精美的书法著称于世。

铸造于西周厉王时期的散氏盘，又名矢人盘，清乾隆年间在陕西凤翔出土。现藏台北故宫博物院。此盘为圆形，为盥洗的水器，盘为浅腹，有双耳、高圈足；腹部饰龙纹，圈足饰兽面纹。此器铭文铸于盘内底，计18行

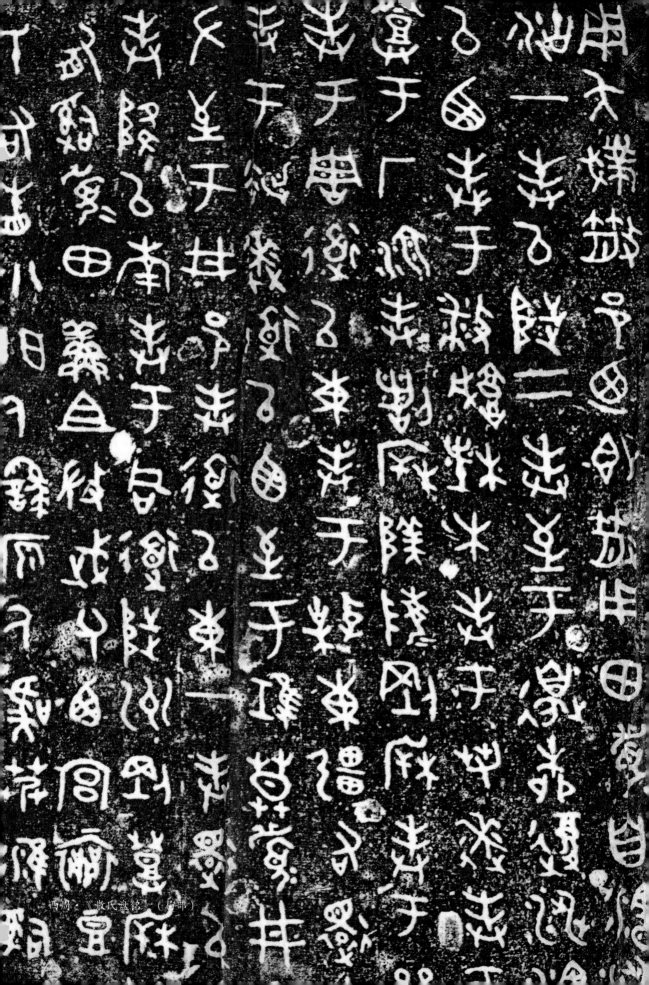

西周·《散氏盘铭》（局部）

半，350字。其内容涉及西周厉王时奴隶主贵族之间的土地纷争，具有土地交割契约文书证明的意义。

《散氏盘铭》用笔粗放豪犷，但并不粗野，而是凝重含蓄，朴茂豪迈。其笔法能将稚拙与老辣、恣肆与稳健、粗犷与内蕴极为完美和谐地结合在一起，既不同于早期以时有肥厚用笔及点团来华饰其形，呈现出线与块面的结合，也不同于其后的晚周金文刻意整饬，而是于不规整之中见其错落摇曳之趣，给人以欹正相生、自由活泼的艺术美感。可以说《散氏盘铭》既凝重遒美，又不失潇洒畅达。

作为西周晚期文字，《散氏盘铭》在结构上呈现出蝶扁的风格特征。在方整中含有圆意，其单字无一不打破对称、平正的惯例，不仅呈横向的欹侧之势，而且变通常的右高左低为左高右低，字势向右下倾斜。姿态自然，变化莫测，字间呼应，随势生发，字形开张，妙趣横生。在朴茂厚重之中，又添加些雄强的意蕴，故而显得博大、宽厚，让人感到一种生气的存在。同时，字的重心忽左忽右，使每一行的字产生明显的跳跃感。加之其章法错落有致，使字与字之间、行与行之间都通过变幻多端的下俯、上仰、左顾、右盼联合起来，使人感到行止裕如，气象飘逸。如满天星斗灿烂夺目，故而《散氏盘铭》在书法艺术史上有着极其重要的位置，临习师法者至今不衰。

《散氏盘铭》是金文中属奔放、奇崛一路的书法作品，在临习中要特别注意保持线条的匀圆流畅，虽不能用大幅度的提按，但仍须保持行笔过程中不断地提按，否则，便成一拖直过，线条浮在纸面，不具沉着、圆浑之意。另外《散氏盘铭》属于风格型的代表作品，在临习之前，若能临习一段时间结体严谨的大篆则会避免出现上述弊病。

九、圆润洒脱的《虢季子白盘铭》

虢季子白盘亦称虢季盘、虢季子盘，晚清时期出土于陕西宝鸡虢川司，村人以之当水槽饮马，清道光年间为县令兼理宝鸡县事徐燮钧发现携归。同治三年（1864）为淮军部将刘铭传获得，后由刘氏后人献呈中央人民政府。现藏中国国家博物馆。

此盘作长方形，高39.5厘米，长137.2厘米，宽86.2厘米，是现存商、周青

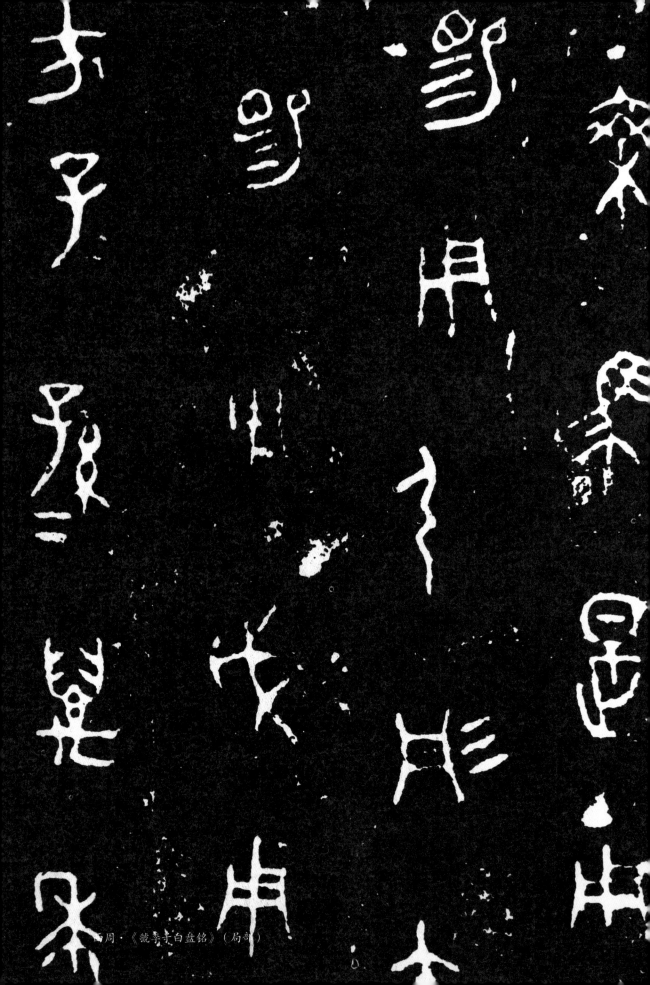

铜器中最大的水器。四面各有两个衔环的兽头，四足作矩形。周边饰以粗犷的环带纹，器形朴质而宏伟。内底铸有铭文8行110字。其内容记述虢季子白奉周王之命抗击匈奴获胜而归，庆功受赏之事。铸器铭文是研究西周战争史的重要资料，同时全文押韵，每句四字，采取诗的格式，具有很高的文学价值。

在西周晚期金文书法中，《虢季子白盘铭》风格样式与诸器有别。书写者把同类的笔画作等距离的排列，形同图案。

从用笔上观察，它已找不到西周金文象形的痕迹，也不存在肥重之笔，而完全是由毛笔书写而成，具有很浓的笔意，同时，又笔笔中锋，因而其线条显得饱满圆润，遒劲流畅，已和后来的秦系篆书十分接近了。可以说此铭已开始摆脱西周金文的影响，成为一种纯由线条组合而成的符号结构了。落笔之处有明显的稍顿动作，而收笔处又作提笔抽锋，间或出现笔端稍尖现象。这一笔法开启了以后的《石鼓文》《秦公簋铭》书风的先河。后世起笔粗、收笔细的篆书用笔特点于此已初见端倪。这应当即史书所谓之籀文，或其滥觞。

此铭结体稍取纵势，间或有平正之字，这也是秦系篆书在结体上和楚系篆书的区别所在，其线条之间的组合，出现明显的排叠之势。每个单字结构匀整中有疏密，形成一种理性组合的规律。在章法上，此铭布白特别疏朗，反差极大，但毫无凋疏之感，字距与行距开阔均衡。这种极其稀疏的章法布局，在西周金文书法作品中并不多见。

《虢季子白盘铭》在面世以后，由于其高超而独特的艺术水平，受到不少书家的高度赞誉，但到目前为止，似乎还没有哪位书家对此铭在书法艺术上做深入的挖掘，这不能不让人稍感遗憾。

十、气象浑穆的《毛公鼎铭》

西周金文书法的发展，一般划分为初期、中期和晚期三个不同阶段。西周初期的金文，大抵沿袭了殷商晚期的风格，朴茂凝重，瑰丽沉雄，用笔起止多不露锋，线条遒劲峻拔又时有肥笔及点团华饰其形。中期风格为之一变，用笔凝重而势畅，尽管还有肥厚之笔，但其装饰意味却明显减少，书写意蕴增强，行款也逐渐变得疏朗起来。到了西周晚期，金文书法已臻盛极，

无论是在用笔、结字还是气韵上都趋于成熟，肥笔完全消失，线条的形式美变得纯粹起来，字的造型亦显得更加自由活泼。《毛公鼎铭》便是西周晚期金文书法的突出代表。

清道光末年，出土于陕西岐山的毛公鼎，高53.8厘米，形制朴素，腹如半球状。腹内铸铭文32行，共497字，是至今所见最长的青铜器铭文。其内容记载了周宣王为中兴王室、革除积弊，策命重臣毛公辅佐朝政，并赐玉帛酒食等以为宠示。是研究西周历史的重要文献和实物。今藏台北故宫博物院。

作为西周晚期金文的典范之作，磅礴恢宏、洋洋巨篇的《毛公鼎铭》表现出上古书法的典型风范和一种理性的审美趣尚，体势显示出大篆书体高度成熟的结字风貌，瘦劲修长，不促不懈，仪态万千。布局宽松疏朗，错落有致，呈现出一派天真烂漫的艺术意趣。由于铭文随鼎的弧面形制而展开，故其书写者以斜向、环状运动的线条和灵活多变、或方或长的结字依势完成了参差有致的完美布局。据此也可以说，西周晚期的文字书写运用已不仅仅为了记事，而是在用于记事的同时，也注重文字书写艺术化的表现，形成了具有纯熟书写技巧和表现手法的形式和规律。

《毛公鼎铭》的笔法圆润精严，线条浑凝拙朴，用笔以中锋裹毫为主。在具体书写中应逆锋而入，抽掣而行，提笔中含，锋在画中而至于收笔；其收笔未必笔笔中锋，只是轻按笔锋停止即可，即所谓"平出之法"。因而在临写时应特别注意表现出线条的浑厚、拙重与雄强之气。但在表现轻重变化笔意时，不可有故作颤抖之笔，否则难以体现其真意。

在准确把握《毛公鼎铭》用笔、结字和章法的基础上，如何才能达到气韵生动，这里面还涉及一个如何用墨的问题。一般说来，纯用淡墨会显得单薄而缺乏神气，同样，纯用焦墨也会显得枯槁。要做到水墨交融，淡而能厚，浓而见韧，方得用墨之法。这就需要我们平时多琢磨，多实践，多观摩，才能达到浓淡适宜、枯润自然的艺术效果。

此外，临写《毛公鼎铭》时，对毛笔的选择也应有所讲究，工具的特性决定着点画的效果。狼毫弹性强，锐而健，易于表现劲健爽利的线条；羊毫性软，锋腹柔，下墨较缓，易于表现浑朴、坚韧和苍茫的笔意。因此，临写《毛公鼎铭》应使用羊毫为宜。至于高手不择工具也可以致神完形肖的佳境，则另当别论。

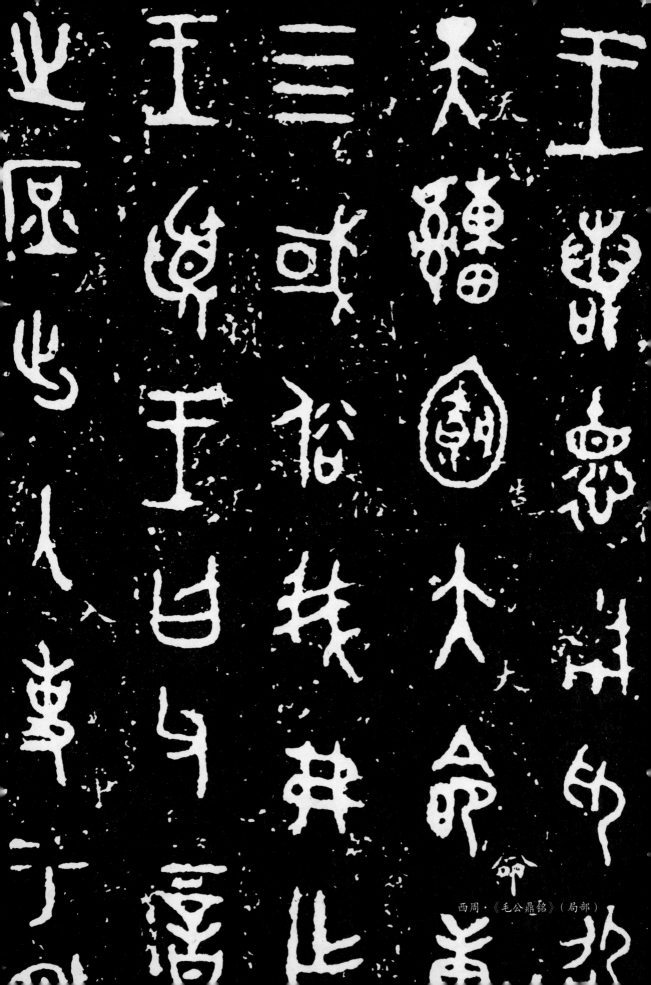

西周·《毛公鼎铭》（局部）

十一、古朴凝重的《石鼓文》

作为目前存在最早的刻石，《石鼓文》不仅在书法史上享有崇高的地位，而且在文学史上也备受垂注。自唐代被发现以来，就有诗人杜甫、韦应物、韩愈、苏轼、梅尧臣、张耒等为其题咏。书学著录则有张怀瓘《书断》、窦臮《述书赋》、欧阳修《集古录》、赵明诚《金石录》等。丛文俊先生认为："自唐至今，著述与研究凡百十余家，书坛千载盛事，无过于此。"可以说，在书法史上即便是著名的秦篆汉隶名碑法帖，也未曾有此等优待。但其传世年代在学术界至今还存在着较大的分歧。郭沫若主张刻于春秋时期，唐兰则主张刻于战国时期。就书法风格来推测，《石鼓文》比两周金文来得整饬，又不如秦小篆来得严谨，因此，现在较为一致的看法应该是战国中晚期。

《石鼓文》因刻在十个高约90厘米、直径约60厘米的鼓形石头上而得名。这种体制，在自古以来的刻石文字中是绝无仅有的。每鼓刻四言诗一首，原文七百余字，现仅存272字。有北宋拓本三种传世。又因其诗的内容多为渔猎之事，故又称它为"猎碣"，或又因发现地名而称"雍邑刻石"。原石现藏故宫博物院。

从书法艺术的角度上看，石鼓文为大篆向小篆过渡时期的文字，具有很高的艺术性，古茂雄秀，冠绝古今。其用笔起止均为藏锋，圆融浑劲，行笔善用中锋，笔画粗细基本一致，横平竖直，严谨而工整。结字更趋于方正丰厚，促长伸短，匀称适中。体态堂皇大度、圆活奔放，气质雄浑，刚柔相济，古茂遒朴而有逸气。在对称平正结体的前提下，又表现出参差错落。由于《石鼓文》为大篆向小篆过渡时期的书体，尽管其篆法还保留着某些大篆的遗意，但整体上工稳有序，平和安详，已透露出后来秦代小篆那种停匀严谨的审美趋向来。章法布局虽字字独立，但又注意到了上下左右之间的偃仰向背关系，其笔力之强劲在石刻中极为突出，在古文字书法中，堪称别具奇彩。康有为称其"如金钿落地，芝草团云，不烦整截，自有奇采"。

作为传世最早的石刻篆书，《石鼓文》在篆书艺术的发展中有着极其重要的地位。这首先是由于它精深而又高远的意境以及博大宏伟的气象，为篆书艺术开拓了新的领域。自唐宋以降尤其是清代以后，习篆书者多从《石鼓

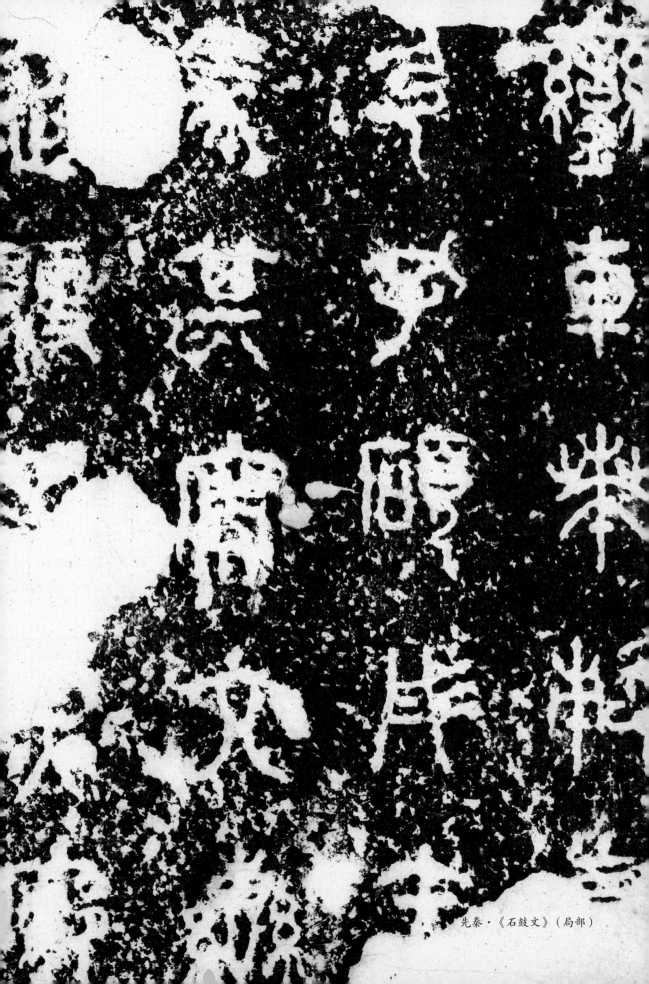

先秦·《石鼓文》（局部）

文》汲取过养分，如篆书家杨沂孙、吴昌硕就是主要得力于《石鼓文》而形成自家风格的。其次，《石鼓文》"不烦整截"的奇采，形成了清雅脱俗的气格，成为后人追求"逸笔"不可或缺的源泉。可以说，《石鼓文》在雕琢修整之外，别开一路，显示出自然生动、新颖别致的风规。

总之，《石鼓文》集大篆之成，开小篆之先河，在书法史上起着承前启后的作用。学《石鼓文》可上追大篆，下学小篆，百无一失。因此《石鼓文》被历代书法家视为研习篆书的重要范本，有"书家第一法则"之称誉。

第三讲　秦汉篆书经典解析

一、严谨端宁的《泰山刻石》

秦始皇统一六国以后，为巩固其政权，推行了"书同文"政策。"秦兼天下，丞相李斯乃奏罢不合秦文者。斯作《仓颉篇》……皆取史籀大篆，或颇省改，所谓小篆者也。"（江式《论书表》）秦小篆的作品以秦始皇巡视泰山、琅玡、峄山、会稽等处所立的歌功颂德刻石为代表。

泰山刻石，又称"封泰山碑"，始皇帝二十八年（前219），为"颂秦德而立"。四面环刻，刻辞均传为李斯所书。原石现存山东泰安岱庙。此石的最佳拓本是明安国本，存165字，现已流传日本。

《泰山刻石》书法严谨浑厚，平稳端宁；字形平正匀称，修长宛转；线条圆健似铁，愈圆愈方；结构左右对称，横平竖直，外拙内巧，疏密适宜。作为秦代存世不多的经典小篆作品，《泰山刻石》上承两周籀文之遗绪，下开汉篆之新风，历来习小篆者莫不奉为圭臬。现就《泰山刻石》的用笔、结字和章法谈谈在临习时要注意的问题。

作为小篆，《泰山刻石》的笔画较为简单，只有直画和弧画两种基本笔画，用笔藏头护尾，笔笔中锋，裹锋行笔并微有提按，因而线条浑厚圆劲，字势通达。尤其在行笔中和弯曲处的处理，或用提转之法，以见圆畅；或用先停后转，以见外圆内方；或用顿挫之法，而显方劲。《泰山刻石》的收笔，采取的是"平出"之法，也就是在毛笔运笔至笔画的末端时便戛然而止，稍停后即回锋提笔。

在《泰山刻石》的笔法中，较为困难的是弧笔，其用笔方法是在转弯处笔

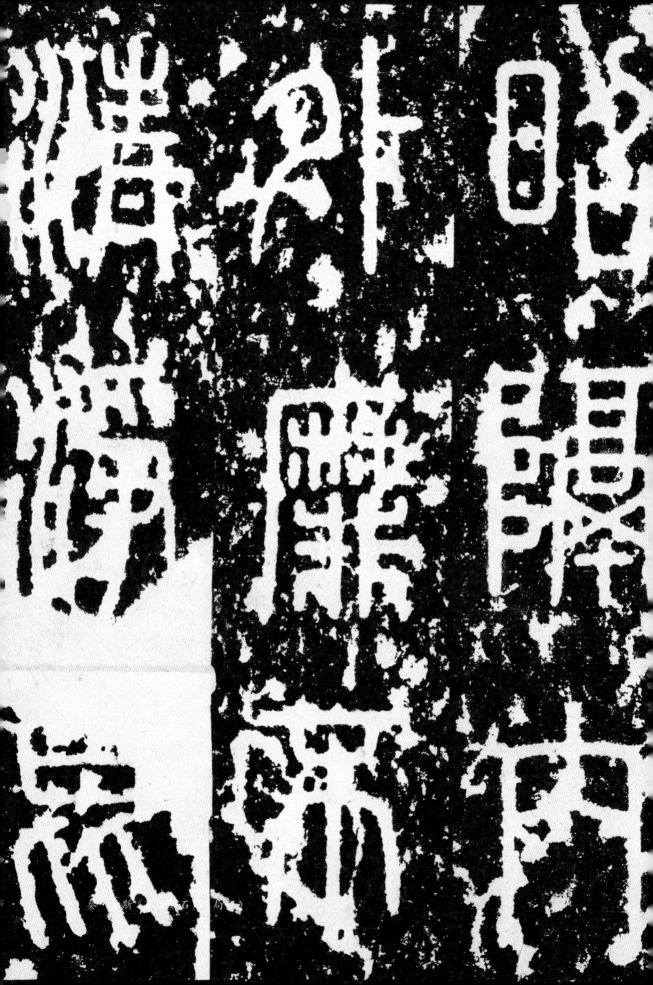

锋略驻，进行调整，略驻后用捻笔，保持圆转的笔势，不出现棱角。在临习时会遇到大量不规则的弧形，这就要求我们在书写时可针对其环转的程度，分作两笔或者多笔来完成，只要能做到在搭笔处不露痕迹就可以了。

《泰山刻石》是秦"书同文"政策之结果的小篆在文字应用上的典范之作。平正、工稳、整饬、匀称是《泰山刻石》带给人们的审美感受。具体分析，其结体有如下特征：

（一）修长飘逸

《泰山刻石》中的字在形体上呈长方形的结体，有人曾用数学中的"黄金分割"法来分析其长与宽的比例是3:2，因而是长方形中最具美感的一种形式。上密下疏，笔画上下舒展而贯通，不少字还有较长的垂脚，更增添了婀娜飘逸的风采。

（二）稳定对称

《泰山刻石》中的字在结体特征上稳定对称，完美运用了中轴分割的方法，以中轴为核心左右对称呼应，既保证了字的中心稳定，又使左右和谐一致，相得益彰，不偏不倚，充分体现了"中和"的美学思想。

（三）曲直相益

《泰山刻石》结构的线条搭配合理地运用了曲直反差的对比手法，横必平，竖必直，而斜线均采用弧线的形式，曲直互映，静动相宜。因此，《泰山刻石》在结体上虽然极为秩序严密，但丝毫不会给人以板滞的感觉。

《泰山刻石》采取纵成行、横有列的纵横行俱分式布局方法。这种章法看似简单，没什么可以考究的地方，实际上并非如此。因为"纵横行俱分"的章法，缺少了藏拙补缺的遮掩，对技巧的要求也就反而要高了。通篇诸字的结构形式不同，每个字繁简有别，要达到形式的统一，不能靠单字的大小以及线条粗细的对比来解决，这就要求书写者必须有着较高的驾驭字形的能力，拥有巧妙调节字与字之间关系的方法。要达到这些要求，就只有靠平时对名作的认真揣摩和临习，靠长期的书写实践来实现。

二、圆劲简直的《峄山刻石》

研习篆书，人们总是以为要追踪秦汉，但静心想一下，整个秦汉时期又

给我们留下多少可供取法的篆书范本呢？就秦篆而言，今天我们所能看到的秦代篆书资料不过《峄山刻石》《泰山刻石》《琅玡台刻石》《会稽刻石》数种。据考，除残泐极为严重的《琅玡台刻石》外，其余均为后人的摹刻。因此，作为书法艺术家需要的是进入审美之中，剔除尚古心态无谓的干扰。

现存的徐铉摹临本《峄山刻石》，如果要以其推究秦篆风貌，显然是靠不住的。但如果把它作为临习小篆的入手范本，则不仅是可行而且是必要的，因为《峄山刻石》具备了小篆法帖的诸多条件。

峄山刻石又称峄山碑，为秦始皇东巡时最早刻立的一块石碑，传为李斯所书。其文字内容同其他刻石一样为颂扬秦始皇功绩，背面刻有秦二世诏书。我们今天所见到的《峄山刻石》是五代时期南唐徐铉的摹刻本，宋代人所刻，碑高218厘米，宽84厘米。现藏西安碑林。《峄山刻石》中锋用笔，坚劲畅达，线条圆润，点画粗细均匀，尽在法则的樊篱之内。后来的玉箸篆即滥觞于此碑。晚明赵宧光评云："一点矩度不苟，聿遒聿转，冠冕浑成，藏奸猜于朴茂，寄权巧于端庄，乍密乍疏，或隐或显，负抱向背，俯仰承乘，任其所之，莫不中律。"信然。

《峄山刻石》的结字纵长，空间的分割均匀齐整，给人以一种对称、匀整的美感。一字中有形和无形存在的中轴线，成为其对称的基点，左右笔画则向它靠拢以保持平衡。这种结构又给欣赏者一种安静祥和的感觉。无论一个字的笔画多少，都力求均匀整齐，笔画空间大致等距，反映了对于规则的严格遵守。不过，《峄山刻石》结字并非机械组合，而是因字制宜，或延长垂脚，重心上移，成上密下疏之构；或上伸笔画，重心偏下，呈上疏下密之局。因此，笔画多者不嫌其密，笔画少不见其虚，显得造型隽美，井然有序。

由大篆演变为小篆，并开始走向规范和定型，这是中国汉字内在发展规律的体现，也是社会经济文化长期发展的必然产物。包括《峄山刻石》在内的秦代诸刻石，一个共同特征就是规整、秩序和理性。这一审美理想在很大程度上一直左右着书法艺术的发展，并且成为人们对书法艺术的审美定势。然而，这一审美观念在当下的书坛受到了普遍质疑：如果开始就临习一件过于循规蹈矩的作品，是否就束缚住了今后变化的可能性？就书法艺术的整体发展趋势来看，的确是从雄浑朴拙走向秀丽工整。而对书法艺术的研习方式却恰恰相反，要由规整走向率意，这正像临习篆书就要从秩序谨严的《峄山

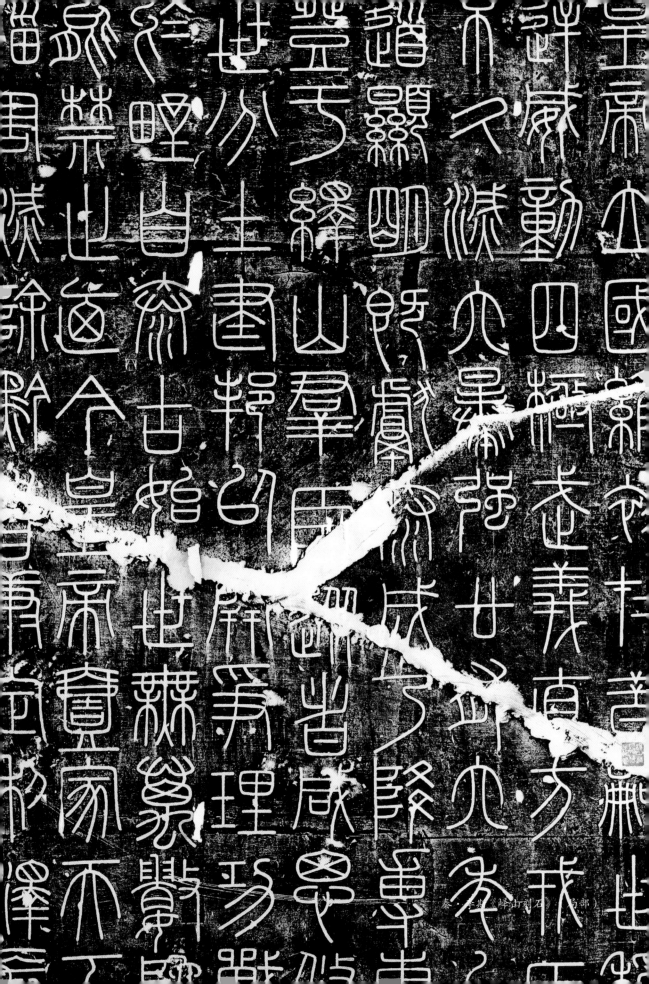

秦·李斯《峄山刻石》(局部)

刻石》入手一样。

三、率意稚拙的秦权量诏铭

秦代遗留下来的金石铭刻篆书标本，可分为两大类型。一类是法度谨严、秩序井然的《泰山刻石》《琅玡台刻石》和《峄山刻石》等小篆刻石，这些刻石据传大都出于秦相李斯之手，被视为小篆的典范之作，对后世影响深远，历来习小篆者莫不奉为圭臬。另一类则是秦诏版、权量以及秦量上的篆书，它们都是出自民间的工匠之手，风格多样，水平也良莠不齐，然不乏艺术价值颇高者。但是，让人遗憾的是，这一类书法始终未能引起书法界的足够重视，在书法史上的学术意义也未能得到深入发掘。

秦始皇统一中国后，为了统一度量衡，颁布诏书曰"廿六年（前221），皇帝尽并兼天下诸侯，黔首大安。立号为皇帝，乃诏丞相状、绾法度量，则不壹，歉疑者，皆明壹之"。诏书大多凿刻于铜器上，如始皇诏椭量、始皇诏方升、始皇诏权等。后人把这些刻铸在度量衡上的篆书统称为秦权量诏铭。

虽然秦权量诏铭的文字内容基本相同，但规格却非常多变，从书法艺术的角度来审视，大都刻写得自由随意，或疏密不拘，或率意自然，或生动活泼。秦诏版铭文中虽然也有工整匀齐、一丝不苟的作品，但绝大多数诏版为了锲刻或书写快捷，已摒弃了斯篆的圆润之意，代之以大量方笔。大小随意，笔画之间则多呈平行态势。更有率意者，或缺笔少画，或任意简化，不合法度。正如徐利明先生所言："作为民间广泛使用的权量器上所刻诏铭书法，出自中下层一般善书善刻之手，他们有一定的书法素养，但因平日应付生活实用，并不着意讲究，因此在铭诏上的表现则是随手刻来，不计工拙，有的诏铭甚至草率至极，不成字形，可能是毫无书法基础者所刻，只是勉强应付实用而已。"

秦权量诏铭的小篆书法用笔瘦硬果断，化圆转为方折，变规范婉转而为率意质直，结字大小参差错落，显得纵横自如，洒脱随意，章法布局前紧而后松，疏密有变，并多采取纵有行而横无列的布局方式，显得黑白差异颇大，极具跌宕生动之致，展现出活泼动人的独特意趣。尤其那细挺而略带稚拙的刀刻之意，与甲骨文之清爽神韵有异曲同工之妙，显示出高古的艺术格

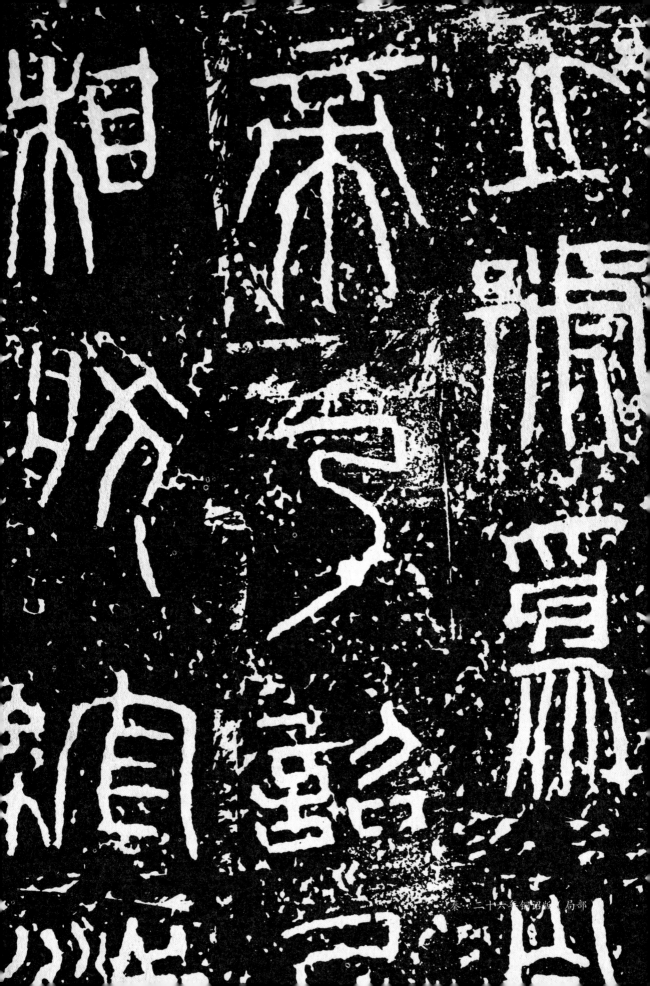

调。在秦代小篆那匀整、对称、谨严的主体风格之外，秦权量诏铭小篆书法自由跌宕，给人以天真、稚拙的美感。

在众多的秦权量诏铭中，以秦始皇"廿六年诏"数量最多，其中有些具有较高的艺术水平。代表作品主要有：1.《秦始皇诏二十斤铜权铭》，是秦权量诏铭中最为接近小篆规范的作品之一。笔画谨严，刻工精细，颇具名家风范。2.《始皇十六斤铜权铭》，其书写与刀法都很娴熟，反映出书刻者较高的书法素养。3.《始皇诏五斤铜权铭》，此铭结体宽博，率意而稚拙，仔细研究此铭或可捕捉到小篆继承与出新的某些信息。4.《始皇诏铜方升铭》，法度严谨，线条均匀，是典型的双刀刻就，极具秦篆之神韵。

最后须要指出的是，尽管秦权量诏铭书法充满着率意天真之趣，然而就法则而言毕竟要远远逊色于秦刻石篆书的。如果"初学分布，但求平正；既知平正，务追险绝；既能险绝，复归平正"的话，我们径取秦权量诏铭篆书，就很难节度其手，从而坠入荒率怪诞的深渊。这是我们每一位研习书法者都应该牢记且必须要遵守的。

四、宽博舒朗的《袁安碑》

篆书进入两汉之后，尽管余波未尽，有着较高的艺术水准，但由于人们对秦篆书已经渐行渐远，尤其到了东汉，即便出色的专业书手对小篆也相当生疏和隔阂，会不自觉地将隶书的写法夹杂进去，因此当时的书法作品无不反映出由隶至篆的过渡特征来。后人把这种带有隶意的小篆称之为汉篆，亦称缪篆，其最为明显的特征是屈曲排叠，周到回护。汉篆碑刻相对于阵容庞大的隶书碑刻而言，可谓是凤毛麟角，我们除了在汉代隶书碑额、汉砖、瓦当以及各种小件铜器上见到一些汉篆外，作为整方碑版以显示汉代篆书基本体格者，非《袁安碑》莫属了。

袁安碑全称为"汉司徒袁安碑"。刻于东汉永元四年（92），碑高153厘米，宽约74厘米。篆书10行，每行15字，下截残损，每行各缺一字。碑穿在第5、6行中间，为汉碑中所仅见。原石出土地点不详，1929年在河南偃师县城南辛家村发现，现藏河南博物院。《袁安碑》是一件极为罕见的用篆书写就的汉代墓碑，其内容记载了袁安的生平。由于该碑发现较晚，字口锋颖如

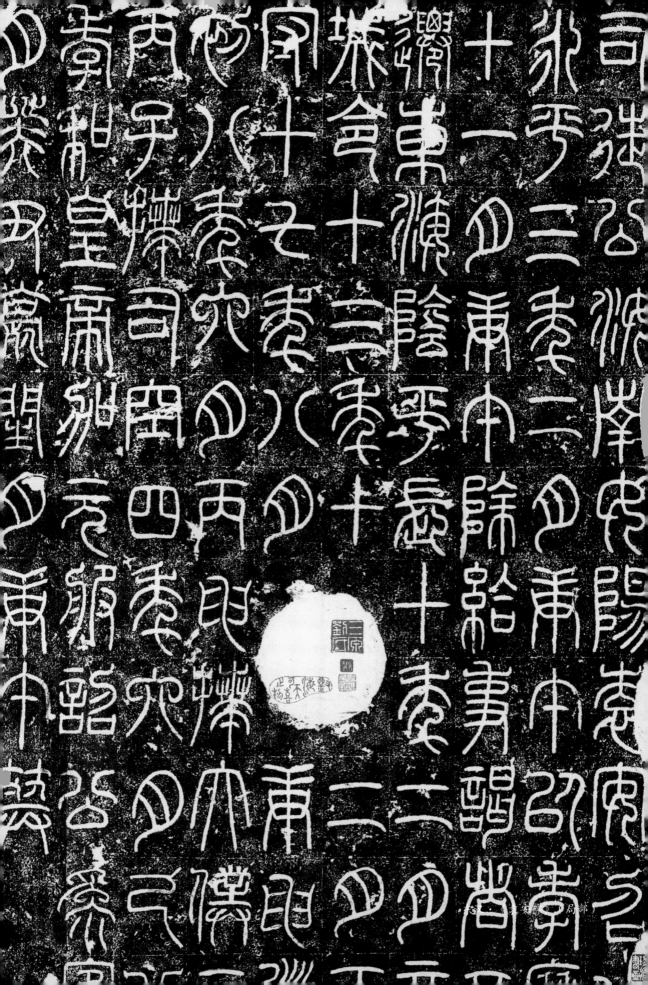

峄山刻石（局部）

新，书法浑厚古茂，雄朴多姿，用笔纤细婉转，遒劲流畅，结体宽博，于飘逸圆融中尽显端庄方正，给人以温和婉转之感，堪称是继承了秦篆风格的东汉篆书杰出作品。

因受同时期隶书的影响，《袁安碑》在秉承秦小篆风格的同时，左右摆动，线条往复排叠，回护周到。秦篆修长紧密，雍容典雅，重心偏上，而《袁安碑》的结字趋方，婉转圆融，外似密而内实疏。正如启功先生所言："字形并不写得滚圆，而把它微微加方，便增加了稳重的效果。这种写法，其实自秦代的刻石，即已透露出来，后来若干篆书的好作品，都具有这种特点。"也正是《袁安碑》这种"微微加方"的风格特征，大大增加了其结体稳重的艺术效果，同时，进一步强调空间的均匀分割，并时时以环曲的线条加以填补，这便是此碑刻篆书在结字上参以隶意的最显著特征。其用笔与秦篆并无二致，依然委婉畅达，血脉贯通，只是在行笔的过程中做了某些提按、方折的处理。作为汉篆代表的《袁安碑》，与秦篆最大的不同之处在于它微方的字形加上婉转流畅的线条，显得刚健中含婀娜；而婉转流畅的线条结合"微微加方"的字形，则又于流美中略见挺朗。《袁安碑》的章法和以《泰山刻石》《峄山刻石》为代表的秦篆相比较，仍然是字距大于行距，只不过其字距比秦碑略加紧凑而已。

以上是对《袁安碑》结字、用笔和章法所做的扼要分析，如要临习此碑刻具体尚要注意以下两点细节：其一，在临习时应注意加强线条的曲直变化，注重弹性效果，不可过于僵直，时时注意线条在行笔过程中的律动感，充分表现其用笔的流畅和舒展。其二，结字方面在把握《袁安碑》整体"微方"的前提下，还要充分注意其结构的微妙变化以及匀满意识，通过强调空间的均匀分割，以达到整字的均衡。

此外，和袁安碑同一地方出土的袁敞碑似为同一人所书，篆法与风格基本相同，合称"二袁碑"。如果在临习《袁安碑》的同时，再旁涉一下《袁敞碑》将会收到拓展思路、丰富手法的效果。

五、圆融朴厚的《少室石阙铭》

在为数不多的汉代篆书碑刻中，《少室石阙铭》历来为金石家所重视，

并被视为汉篆代表之作。

少室石阙铭，亦称"嵩山少室神道石阙铭"。是汉代篆书刻石最早者之一。石在河南登封县城西五公里之邢家铺。无纪年，据王澍考为于东汉延光二年（123）立。所谓"阙"是指为古代宫室、陵墓、庙观门前的特殊建筑。它在形式上常呈对称分立，夹列行道，中间阙然，由此而得名。少室石阙和太室石阙、开母庙石阙合称"嵩山三阙"，均为石筑，是我国现存最古的庙阙。

《少室石阙铭》刻于西阙南面，现存22行，每行4字。据黄小松全形拓本，在22行前尚有17行，但因石质粗劣，损泐严重，仅有十数行能见到，其下尚有一篆书"伊"字。额有阳文篆书"少室神道之阙"6字。东阙北面为江孟等以隶书题名4行，每行6字，亦无年月。

就书法而言，《少室石阙铭》古拙简朴，茂密浑劲，堪为汉代篆书的代表作。由于《少室石阙铭》去秦不远，基本上秉承了秦篆的古法用笔，但汉篆的特点还是非常明显的，如结字多趋于方，外密内虚，宽博大度，线条明显增加了盘曲度，如"月""而"以及"水"旁的处理等，显得动感十足。在章法上，《少室石阙铭》配以行格，整饬工稳。后人对《少室石阙铭》给予极高的评价，清郭尚先题《汉少室神道阙铭》说："篆法至唐中叶始有以匀圆描绘为能者。古意自此尽失。秦汉人作篆书，参差长短，随笔为之，正与作真行书等，观《孔宙》《张迁》《尹宙》《韩仁》诸碑额可悟。汉篆传者，《三公山》《开母石阙》并此而三，惟此可佳。犹有秦廿九字碑（即《泰山刻石》）余势，后来吴《封国山碑》即从此，惟此最佳。"康有为更是对此铭推崇备至，他在《广艺舟双楫》中评云："而茂密浑劲，莫如《少室》《开母》。汉人篆碑，只存二种，可谓稀世之鸿宝，篆书之上仪也。"杨守敬《评碑记》亦云："汉隶之存于今者，多砖瓦之文，碑碣皆零星断石，惟此字数稍多，且雄劲古雅。自《琅玡台》漫漶，多不得其下笔之迹，应推此为篆书科律。世人以郑文宝《峄山碑》为真从李斯出而奉为楷模，误矣。"

前人之所以如此褒扬《少室石阙铭》，概出于以下原因：首先，汉代在隶书兴盛的背景下，篆书碑刻仅有《袁安碑》《袁敞碑》和《祀三公山碑》等数块而已，因此，每一块汉代篆书碑刻都显得弥足珍贵。其次，《少室石

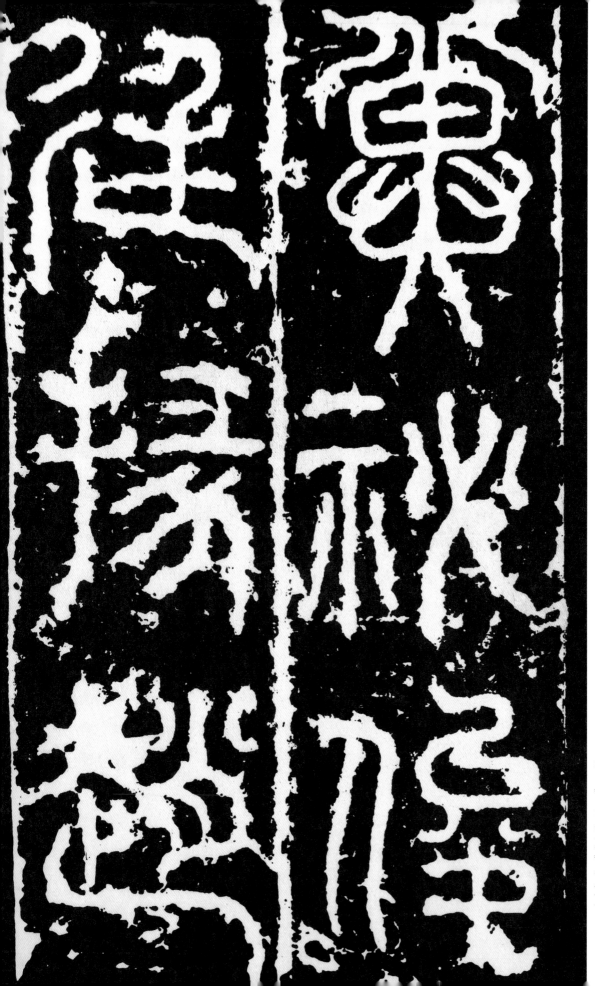

東漢·《少室石闕銘》（局部）

阙铭》的书法艺术水准也堪比秦刻，同时又体现出浓厚的汉代气息——以隶书的笔法去消解秦篆严谨秩序感所呈现出的一种生动活泼的味道。因此，可以说《少室石阙铭》是秦篆与汉隶经过书者相洽融会的产物。清人沈曾植论行楷隶篆通变云："楷之生动，多取于行。篆之生动，多取于隶。隶者，篆之行也。篆参隶势而姿生，隶参楷势而姿生，此通乎今以为变也。篆参籀势而质古，隶参篆势而质古，此通乎古以为变也。故夫物相杂而文生，物相兼而数赜。"真知灼见也。

　　清代乾嘉之后篆书创作之所以出现争奇斗艳的繁荣局面，固然有其深层次的社会原因，但与这时的书法家们取法的多元性不无关系。他们的篆书创作已不再囿于"二李"范式，而是把汉隶、缪篆甚至草篆引入小篆之中，多体杂糅，大胆变革，而且在书写上恣情纵意，使篆书创作最终迎来了自秦汉以来的第二个高峰。反观当下的篆书尤其是小篆创作，还存在着诸多困顿，取法单一恐怕是其中原因之一。因此，当下的篆书创作要走出一条属于自己的创作之路，就必须汲取清人篆书创作的成功经验，深入挖掘包括《少室石阙铭》在内的汉篆宝藏，上溯其源，下探其流。倘若真的如此，在篆书创作上比肩清人亦不是痴人说梦。

六、劲古遒厚的《祀三公山碑》

　　短命的秦王朝二世而亡，代之而起的西汉政权，尽管在诸多方面"汉承秦制"，但就文字而言，却进入了前所未有的急剧变化时期。一个最显著的特征是，这一时期的篆书字形日趋简便方正，转折处由圆变方，隶书意味在逐渐加强，只不过线条的粗细变化依然不大，也没有出现波画掠笔。这种由篆而隶的演变现象，在文字学上被称作"隶变"。然而，任何事物都是迂回式发展的，文字的演变也是如此。到了东汉安帝时期，由于整理古籍，就需要通晓古文字学，而古文字学的复兴又一次促成了篆书的回归。带有隶书笔意，结构以隶仿篆的《祀三公山碑》显然是东汉时期典型的不擅篆书者的"复古"之作。

　　祀三公山碑，全称"汉常山相冯君祀三公山碑"，俗称"大三公山碑"。刻于东汉元初四年（117）。碑文10行，每行14至20字不等。该碑于清

东汉·《祀三公山碑》

乾隆三十九年（1774）为元氏县令王治岐在元氏县城外访得，现存河北省元氏县西北封龙山下。《祀三公山碑》是一块标准的篆隶杂糅的碑刻。清翁方纲认为："此刻虽是篆书，乃由篆入隶之渐，减篆之萦折为隶之径直。"尽管该块碑刻自出土以来，大家给了它很高的评价。但实事求是地讲，《祀三公山碑》其实是由于书写者对篆书的陌生而显得束手无策的结果，完全不是由篆到隶过渡阶段的一种书体。这正如一个刚开始学写汉字的儿童，由于不谙书写，却在努力追求书写规整的过程中充满了大胆的创造。

也正是《祀三公山碑》书写者的"大胆创造"，才使今天的人们备感兴趣而生发出诸多的遐想来。该碑在许多方面大大超越了常规，出人意料地夸张，从而展现出一种拙笨的动态，形成了独特的风采。这就是《汉祀三公山碑》自出土以来，使一直习惯了秦篆皆尚中锋圆笔，求其浑雄婉通的书法家们赞叹不已的原因所在。

《祀三公山碑》最大的特点在于打破了秦小篆一贯的对称和均衡，以方笔写篆书，在用笔上不再像秦篆那样粗细一致，在一笔之内开始有了提按变化或起笔方截，尤显古拙生辣。或方圆互用，在结字上通过对横竖笔画的粗细调整，一改小篆纵向取势的结体特征，而易之以横向宽展、纵向紧敛的结字方法。甚至化长为扁，转折处方圆结合。在字的内部也不再均匀一致，开始有了疏密对比，更为重要的是，其结字的重心由秦篆的上部开始移到了中部。这种以方为体的篆书结字形式，显得宽绰雄强、稳重方博。《祀三公山碑》结字虽然方整，但由于其在收笔处左右分开，造成横向开张之势，加之通过对弧形圆线的巧妙运用，给人的感觉依然灵巧而生动。《祀三公山碑》采取有行无列的章法安排，而每个字横向的笔画都加以约束，使得行间自然成界。但每个字又不均等处理，而是随形就势，长短不拘，变化无方，不可端倪。

总之，《祀三公山碑》用笔生涩，字态拙朴，章法纵横随意，因而显得深邃悠远而又古劲烂漫。正如清方朔评云："乍阅之有似《石鼓文》，有似《泰山》《琅玡台刻石》，然结构有圆亦有方，有长行下垂……仅能作篆者，亦不能为此书也；必两体兼通，乃能一家独擅。"《祀三公山碑》这种体现了浓厚的汉代气息的篆书，得到了后世书法篆刻家的广泛青睐，如赵之谦、齐白石等人的书法篆刻作品无不深受其影响。

七、方折挺劲的《天发神谶碑》

公元220年，曹丕废掉汉献帝，建立魏国，不久刘备在四川、孙权在江东分别称帝，由此形成了三国鼎立的局面，史称三国时期。

三国时期的书法已是楷、行的天下，但是还没有完全取得掩压篆书和隶书的地位，书家依然以篆、隶竞技较能。不过，平心而论，这一时期的碑刻书法尽管还偶用篆书体式，却已迥然没有了上古的气象，完全是隶变以后的风姿了。篆书《天发神谶碑》便是对这一观点最好的实物诠释。

天发神谶碑亦称"吴天玺元年断碑""严山纪功碑"等，立于吴天玺元年（276）。公元264年，三国吴孙皓继帝位，昏庸残暴，治国无方，导致社会动荡不安。遂于276年，改元天玺，为了稳定人心，制造天降神谶文的舆论，以为吴国祥瑞而刻此石。关于此碑的书写者，一直没有定论，相传为皇象所书，但这一说法并不可靠，据史料记载皇象能作篆书，但他卒于3世纪初，而天发神谶碑立于3世纪70年代。从其书法的艺术水准来推测，《天发神谶碑》的书写者当是一位善书的朝臣是没有多大问题的。宋元祐六年（1091）胡宗师将碑移至转运司后圃筹思亭，后来又被移到江宁学尊经阁。宋时原石断为三段，上段21行，中段17行，下段10行，共存213字，故又称"三段碑"。嘉庆十年（1805），此石尽毁于火灾之中。

《天发神谶碑》的篆书极为特别，用笔打破了传统的委婉畅达的规范，线条大都方起尖收，转折处更是方锐刺目，尤其是竖画皆上宽下细，形如倒韭叶。结字方折紧敛，姿态方劲峭厉，近人马宗霍《书林藻鉴》中评："以秦隶之方，参周籀之圆，势险而局宽，锋廉而韵厚，将陷复出，若郁还伸。此则东都诸石，犹当逊其瑰玮。即此竺疡，是以凌轹上国。徒以壁垒太峻，攀者却步，故嗣音少耳。"可谓的论。

奇诡的《天发神谶碑》在整个书法史上都是独一无二的。这种在用笔上非篆非隶的篆书，我们在取法时亦要用非篆非隶的用笔方法来临习：首先，其起笔都是采用"横画竖起，竖画横起"之法，这一起笔方式与魏楷方法相一致。有些横画，则又分两笔来完成，既先以撇法起笔，然后提笔，回到近起笔处，下按后右行。其收笔横画多作方收，竖多作悬针法。在笔画的转折处均用方折之法。其次，《天发神谶碑》结体略呈长方形，

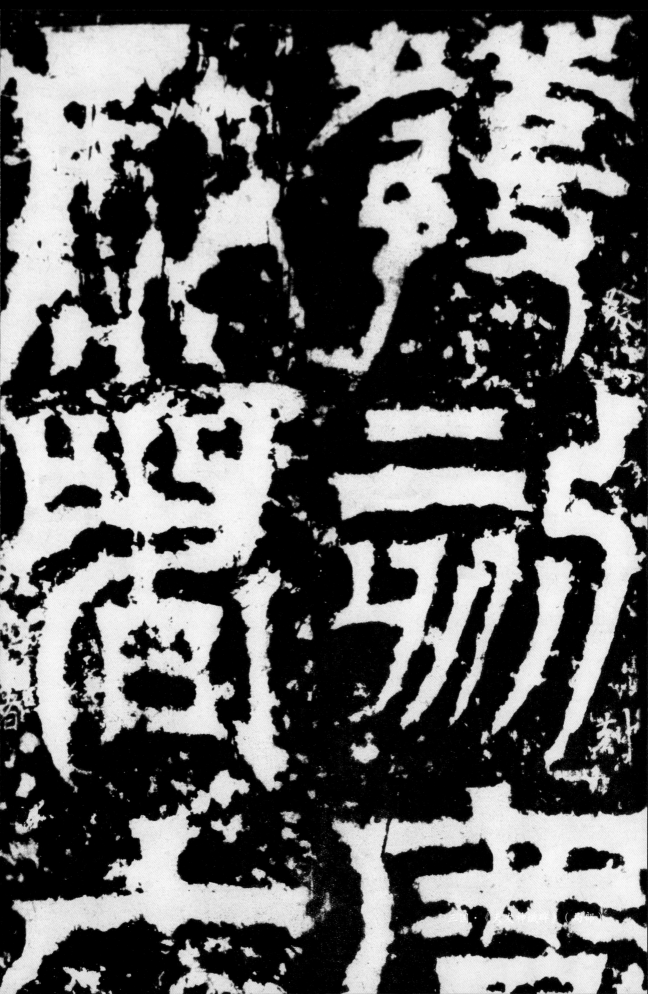

内疏而外密，有宽博奇伟之气。最后，临习此碑要注意，尽管《天发神谶碑》在其用笔方法和结构方式上有着极为独特的面目，但颇多单一，并有着很重的程式化倾向，因此，要时时警惕不可夸张其个性特征而被束缚，陷入更为怪诞的境地。

最后需要指出的是此碑别出一格，气体高异，格调奇诡。由于其独特的风格特征，后世书家极推重之，争相临习，如清代吴熙载、汪洵和达受等都有《天发神谶碑》临本传世。但鲜有纯用这种篆体进行创作者。因为它毕竟与秦汉小篆圆畅坚韧的审美定势不相吻合。对于传统的继承，对于历代碑版石刻，秦砖汉瓦，以及鼎、诏、币等文字形迹的摄入，不是全依成规而刻板进行的，而是需要一个扬弃的过程，需要通过消化、吸收，与个人的审美情趣水乳交融，互为贯通，自成一格，作品才能展现出不朽的艺术魅力。以笔者之见，《天发神谶碑》属于那种风格型的范本，对于此类的碑帖所采取的研习方式还是以"只可意会，不宜直取"为上。

第四讲 唐至明代篆书名作解析

一、匀称均衡的李阳冰《城隍庙记》

在中国篆书艺术发展史上，从李斯到吴昌硕，能如唐代李阳冰如此自信，而且在身后享有众多赞誉的篆书家，恐怕不会再有第二人了。他曾自诩："斯翁之后，直至小生。曹喜、蔡邕不足道也。"其自信程度可见一斑。窦皋认为李阳冰篆书："文字之本，悉在心胸，识者谓之仓颉后身。"溢美之词，跃然纸上。宋朱长文《续书断》将李阳冰书法与颜真卿、张旭书法同列为神品，评价极高，将其誉为李斯之后小篆第一人。

尽管宋以后对李阳冰的赞誉不胜枚举，但伴随着清代篆书中兴的到来，人们对篆书的审美眼光发生了本质的变化，于是也开始了对李阳冰篆书的重新审视，对李阳冰的篆书提出了批评，如钱大昕即称李阳冰篆书未合秦小篆之法，康有为评其篆书时也称："益行怯薄，破坏古法极矣。"只不过这种批评与对其褒扬相比显得微不足道。这只能说明对篆书理解的艰难性和世俗人情的顽固性。

从史料记载，李阳冰传世的碑刻很多，其中以《城隍庙记》尤为著名，堪为李阳冰代表之作。此碑全称《缙云县城隍庙记》，刻于唐乾元二年（759）八月，李阳冰撰文并篆书。记李阳冰在城隍庙祈雨有效，迁其庙而祀之之事。碑文篆书8行，每行11字。碑原在处州缙云（今浙江缙云县），原石已佚，现存者为宋宣和五年（1123）吴延年重刻。碑后有重刻题记："阳冰以篆冠古今，而人争欲得之。昨缘寇攘，残缺断裂，始不可读。偶得纸本于民间，遂命工重勒诸石，庶广其传，亦足以使之不朽也。"现其上部清晰可辨，下部已漫

祕城

祀隍

唐·李阳冰《城隍庙记》（局部）

漶。是现在见于文献的李阳冰刻石中最早的一件。因此，《城隍庙记》虽为宋人翻刻，想必去原刻不远，可基本反映出李阳冰篆书风貌。该碑篆书直承秦《峄山刻石》，线条粗细一致，圆润劲挺，为标准的"玉箸篆"用笔之法，劲利豪爽，结体匀称规整，晴朗端严，篆法全然秦篆风貌，章法字字规然，字间合度不差，字形修长纤细，而劲挺飞动若神。在"四面停匀，八边具备，短长合度，粗细折中"的基础上，更加端庄整饬。宋欧阳修认为，《城隍庙记》是李阳冰篆书中最为瘦硬者，深得秦人篆法精髓，信然。

上海书画出版社《书法自学丛帖：篆隶（下册）》也收入了此碑，并在简介中指出："此刻书法圆劲婉通，典型尚存，极易初学。"所谓"极易初学"，也许是由于《城隍庙记》在线条、结体和章法上都被归结为一种程式和规范，形成一种非常严密的秩序，但这种严密的秩序和刻板之间并不存在天然的鸿沟。这是临习《城隍庙记》时不得不面对并要首先解决的问题。

李阳冰篆书最大的意义，就在于他能在魏晋至唐这段楷书、行书时代，篆书沦落为装饰性纹样，真正意义上的篆书创作已经基本无人问津的背景下，完成了一次篆书创作的回归，才使篆书这一失去实用地位的书体得以不绝于世，绵延传袭。由于在唐代，书法非常强调严谨的法度，因而李阳冰这种循规蹈矩的小篆风格非常符合唐人的审美标准，这便是李阳冰带有秦人笔意但又更为理性的小篆能够在唐代盛极一时的历史原因。

因而，可以说李阳冰在书法史的价值已远远大于他篆书创作的价值。以今天对篆书的审美眼光来审视，李阳冰的小篆缺少了许多变化和生动，也正是从李阳冰开始，小篆进入了程式化的书写阶段。

二、匀圆齐整的释梦英《篆书千字文》

成书于南朝梁武帝大同年间的《千字文》是中国古代教育史上著名的启蒙读本。由于其语言洗练，易于识读，因而成了历代书法家进行书法创作的常选内容，许多著名的书法家均有不同书体、不同风格的《千字文》传世。千余年间，书法家书写《千字文》者难以数计。或篆隶、或楷行、或狂草，书风或端庄、或恣肆、或娟秀、或粗犷，可谓怀瑾握瑜，各擅胜场，形成了中国书法史上特有的"《千字文》现象"。

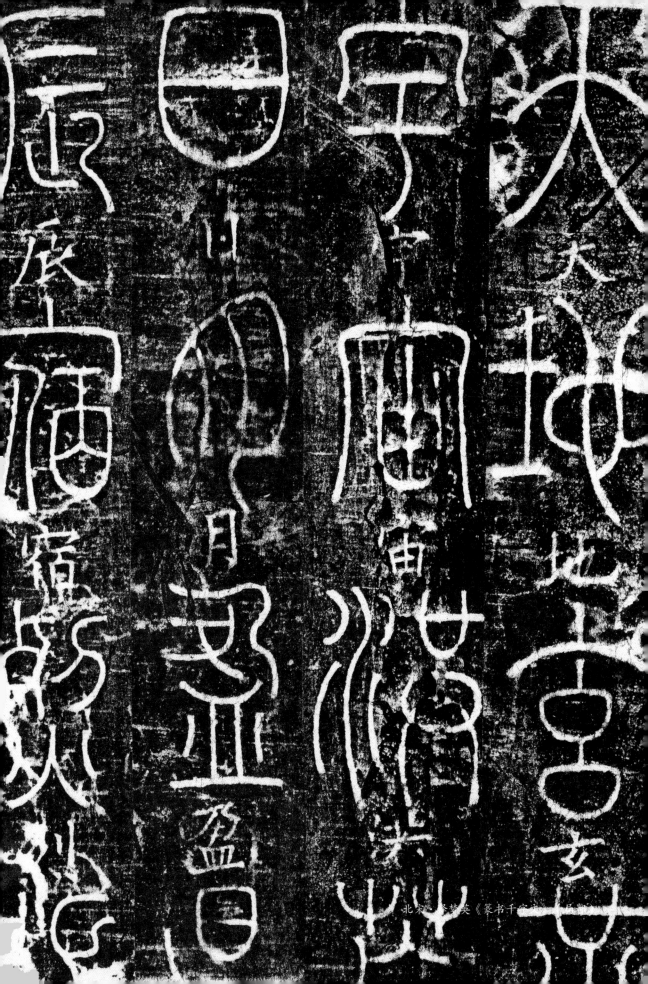

北宋初年高僧释梦英是最早以篆书书写《千字文》的书法家之一。释梦英篆书主要取法唐代李阳冰，走的是"铁线篆"一路。据史料记载，梦英曾因善书而受皇帝宠爱，从而托响蜚声，名高海内。有人将其与六朝陈僧智永、隋僧智果、唐僧怀素并称为"潇湘四僧"。梦英对自己的篆书颇为自负，自以为李阳冰以后一人而已，时人亦以此称之。陶穀云："史籀没而蔡邕作，阳冰死而梦英生。"可谓推崇备至。明人孙承泽《庚子销夏记》亦云："宋僧梦英，留心篆学，对于李斯诸人皆加贬驳，而独推重阳冰，后人非之。"《篆书千字文》是释梦英最具代表性的作品。

此碑立于宋乾德三年（965），高300厘米，宽99厘米，释梦英篆书并题额，现存西安碑林。此碑的篆书充分显示出梦英深厚的篆书功力和娴熟的书法技巧，用笔起止无迹，线条匀圆齐整，粗细均匀一致，又多以瘦硬见长，极尽婉转流动之能事，给人以平静祥和的感觉。在结字上其形体略呈长方，长与宽的比例大约为3:2，这是长方形中最具美感的一种形式。又由于笔画上下舒展而贯通，不少字还有稍长的垂脚，更增提了其婀娜飘逸的风采。在章法上《篆书千字文》采取的纵横行俱分式的章法安排，这也是篆书尤其是小篆作品布局中最为常用的形式。可以说释梦英将李阳冰开创的铁线篆又推向了一个新的高度，并启迪了后代的赵孟頫、王澍等人的篆书创作。

释梦英是在一个篆书衰颓并在现实中日趋被淡忘的历史背景下来选择篆书创作的，这本身就在篆书艺术发展史上意义非同寻常。就其《篆书千字文》的艺术水准而论，以释梦英为宋代篆书之承大统者，亦不为过。自秦汉以后，擅写篆书者寥若晨星，从李斯到李阳冰的近千年间，几成绝响，因此才有了对释梦英的"阳冰死而梦英生"赞誉，这从某种意义上说并不是过分的。以我们当下的审美眼光来审视释梦英的篆书，尽管还未达到理想的高度，但从特定的历史范畴来看，他在传承秦汉篆法上，功绩是不容抹杀的。可以说，正是有了释梦英等书法家的努力创作实践，才使得篆书一体在宋代呈现出了复苏的景象，尽管这一复苏的景象放在整个书法史上显得如此短暂。

三、严劲清润的吴睿《张渥九歌图卷》

中国书法史上许多有趣的现象值得我们关注，比如元代书法出现"回

归"的成因、元代篆隶书体的苏醒对明清书法的发展起到了怎样的导向作用等，种种问题至今尚未得到清晰的梳理。我们知道，中国书法在唐宋之后，楷书、草书以及行书都几达巅峰，元代书法如再沿着唐宋的老路走显然没有多少空间了，于是元人便采取了以退为进的复古做法来达到超唐迈宋。元代"借古开今""以古为新"局面的出现，与赵孟頫"当则古，无徒取法于今人也"的主张密不可分。而赵孟頫本人篆、隶、真、行、草、章诸体皆擅的创作实践，更是深深感召着后来者。因此这种全面回归的潮流，显然推动了元代及元代以后书法艺术的发展，也正是在这种"回归"潮流中涌现出一批擅长篆隶的书法家，吴睿便是其中最具代表性的书家之一。

　　吴睿（1298—1355），字孟思，号雪涛散人、青云生、养素处士等。祖上为河南濮阳人，后移居杭州。吴睿终身未仕，布衣一生，晚年客居并终老于江苏昆山。作为吾衍最为杰出的传人，吴睿工书法，尤精篆、隶。明代刘基在其《覆瓿集》中有评云："睿少好学，工翰墨，尤精篆、隶，凡历代古文款识制度无不考究，得其要妙。下笔初若不经意，而动合矩度。识者谓吾子行、赵文敏不能过也。"明代李日华《六研斋二笔》亦云："吴睿工小篆，匀净遒逸，亦能品也。"吴睿亦擅篆印章，编有古印汇录《吴孟思印谱》传世。其传世的书迹，篆书有《千字文》《东山粗舍记》《张渥九歌图卷》，隶书有《离骚》《道德经》等。其中篆书《张渥九歌图卷》"纯为小篆，骨劲肉丰，方圆结合，用二李法，是典型的传统写法，可窥其师承吾衍之由来"。

　　吴睿篆书《张渥九歌图卷》是为元代著名画家张渥的《九歌图》书词和序言，纸本，高28厘米，长602.4厘米（包括张渥《九歌图》在内）。以乌丝界行。卷首题"楚屈原象"四字。像后篆书《渔父》篇，另纸录前人《九歌序言》一篇，其后篆书《九歌》全章。根据署年推算，篆书《张渥九歌图卷》当为吴睿四十三岁所写。

　　吴睿此卷篆书虽取法唐代李阳冰，然似多受到汉人篆法的影响，其用笔一改"玉箸"圆转笔法，起笔多作稍顿，明显带有楷书笔法，收笔亦多呈尖细状，行笔不疾不弛，游刃有余，在其线条交接处亦多取方折，给人以骨力外露、犀利挺健之感。在结字上，或长方，或正方，或扁方，多因字赋形，变化多端，但又不失篆书的对称、均衡和平正的基本法则，抑扬自得，均净

操吴戈兮被犀甲，车错毂兮短兵接。
旌蔽日兮敌若云，矢交坠兮士争先。
凌余阵兮躐余行，左骖殪兮右刃伤。
霾两轮兮絷四马，援玉枹兮击鸣鼓。
天时坠兮威灵怒，严杀尽兮弃原野。
出不入兮往不反，平原忽兮路超远。
带长剑兮挟秦弓，首身离兮心不惩。
诚既勇兮又以武，终刚强兮不可凌。
身既死兮神以灵，魂魄毅兮为鬼雄。

礼魂

成礼兮会鼓，传芭兮代舞，姱女倡兮容与。
春兰兮秋菊，长无绝兮终古。

吴叡书

山鬼

山鬼

遒逸。在章法上，由于此卷篆书采用了乌丝栏界行，故而显得平稳安详。但通观该卷前后稍有不同，《渔父》篇清健疏朗，而《九歌》诸篇则紧凑茂密。或许前后书写时心情不一，或许全篇非一时完成，就不得而知了。总之，通过该卷会感受到吴叡篆书"笔柔如绵，力劲如铁，能于古人法外别开一径，而规矩绳削，变不失正，篆之逸品也"。

平心而论，如果我们将吴叡的篆书置于整个书法艺术史去关照，其艺术水准未必堪为一流，即便是与清人篆书相较，亦未必能够胜出多少，但是，吴叡是在篆书一体沉寂了千年之后，能上接秦汉，下开明清，其书法史学的价值就显得弥足珍贵了。正如黄惇先生所言："元代曾出现的这一篆、隶高峰，于书法史向不为人注意，而实际上元代篆、隶书法的成就，促成了文人印章艺术的大发展，也是明清文人篆、隶书法的源头，并可视为自秦汉之后篆、隶书法式微以来的第一个高潮。"可谓确论。

可以说，元代书法正是在复古的大旗下达到了一个新的高度，这种以重新师法古典范本而出新的做法，在中外艺术史上也并非个例，如唐宋的古文运动、欧洲的文艺复兴等皆是如此。因此，当我们在书法创作上遇到了瓶颈感到无路可走的时候，不妨看看元代书法，看看吴叡，也许能得到某些借鉴。

第五讲　清代篆书名作解析

一、茂密浑劲的邓石如《篆书册》

　　自魏晋以降，篆书一体逐渐走向沉寂，擅长篆书的书家寥若晨星。直至清代，伴随着金石学、考据学的兴起，才迎来了篆书复兴昌盛的春天。乾嘉年间邓石如出，彻底打破了篆书低迷的僵局，开辟了新的生面。邓石如一改过去几百年的作篆方法，充分运用毛笔的特长来表现篆书的笔意，使书写上的提按、起笔收笔的笔触意态更加富于变化，在结构上也打破了过去那种陈陈相因的固定模式，影响所及，蔚为风气。

　　邓石如（1743—1805），初名琰，字石如，号顽伯，安徽怀宁人。终生布衣，以鬻书刻印自给。一生精研书法篆刻，而以篆书的成就为最高，有开创性的贡献。篆书以《石鼓文》《泰山刻石》《峄山刻石》《开母庙石阙铭》为法，并融合汉碑额婉转飘动的意趣，字形方圆互用，姿态新颖，笔力深雄，婀娜多姿，体势大度，用笔灵活而富于变化，骨力坚韧，一扫当时呆板纤弱、单调雷同的积习。又篆从隶入，隶从篆出，自成一家风范。清代以后篆书家无不受到他的影响，可以说，二百多年篆书艺术风格的丰富多彩、大家辈出，这辉煌的景象实由邓石如开启。

　　书于嘉庆元年以后的邓石如《篆书册》，笔力遒练，骨力如绵裹铁，体势沉着，运笔如蚕吐丝，尤其是融入以隶笔作篆的意味，可视为邓石如传世墨迹中的代表之作。在临习此帖时要仔细观察和深入体会其多变的笔法特征。用笔起收既有逆起驻收，内敛含蓄，也有逆入平出，轻松流畅。其弧画的行笔，或用提转之法以见圆畅，或用顿折之法，以见方劲。这些用笔方面

八　水　纂

闢　帝　綠

洞　避　陰

開　香　中

清·邓石如《篆书册》（局部）

的微妙变化，都是要临到位的，切不可在临习时一带而过，大而化之。一定要做到孙过庭所言的"察之者尚精，拟之者贵似"。在结字方面，邓石如《篆书册》努力追求均匀的布白方法，因而使得每个篆字都显得平稳而安详，但在空白处，则垂脚曳尾，从而形成疏宕与坚实、空灵与丰厚的对立统一。在处理好均匀和疏密布白的同时，还要充分注意线条的平行、对称、相向以及相背的关系。此外，要临好邓石如的这本篆书字帖，不可忽视线条的参差变化，因为小篆线条之间的参差安排，往往是制造生动的关键所在。清人王澍云："篆书有三要：一曰圆，二曰瘦，三曰参差。圆乃劲，瘦乃腴，参差乃整齐。三者失其一，奴书耳！"这应该是我们书写小篆时要牢记的。

二、飘逸秀雅的吴熙载《吴均帖》

伴随着清代碑学的兴起，篆书艺术也益发繁荣兴盛起来，涌现出一大批篆书名家，开创出一代新风。这些篆书名家风格多样，概括起来大致可分为两类。一类是守成派，基本上是沿袭"二李小篆"的篆书风格，端庄整饬，缜密典雅。一类是创新派，这一派在秦篆的基础上，更注重线条的粗细变化和书写意味的加强。吴熙载属于后者。

吴熙载（1799—1870），原名廷飏，字熙载，后因避穆宗载淳讳，更字让之，号晚学居士。江苏仪征（今扬州）人。吴熙载长期寓居扬州，以卖书画刻印为生，晚年落魄穷困，栖身寺庙借僧房鬻书，潦倒而终。吴熙载是包世臣的入室弟子。其行草学包世臣，篆隶及篆刻则师法邓石如。尤其是篆刻，不仅自成面目，而且进一步完善了邓派印风，后来学邓派印者，多从吴熙载入手。吴熙载以篆书和隶书最为知名。其篆书点画舒展飘逸，结体瘦长疏朗，行笔稳健流畅。古朴虽不及邓石如，而灵动典雅似则过之，颇具妩媚优雅之趣。

作为邓石如流派的传承人，吴熙载的篆书无论在用笔、结构甚至是书体的选择上都明显地唯邓石如是趋，终其一生只攻小篆而未写金文。吴熙载虽然在线条的力度和厚度上较邓石如有所不逮，但在灵动与活泼方面似邓石如所不及。这从其小篆代表作《吴均帖》中可以得到充分体现。

《吴均帖》全称《梁·吴均与朱元思书帖》，吴熙载篆书。《与朱元思书》是南朝梁文学家吴均写给其好友朱元思的一篇散文，在文学史上历来

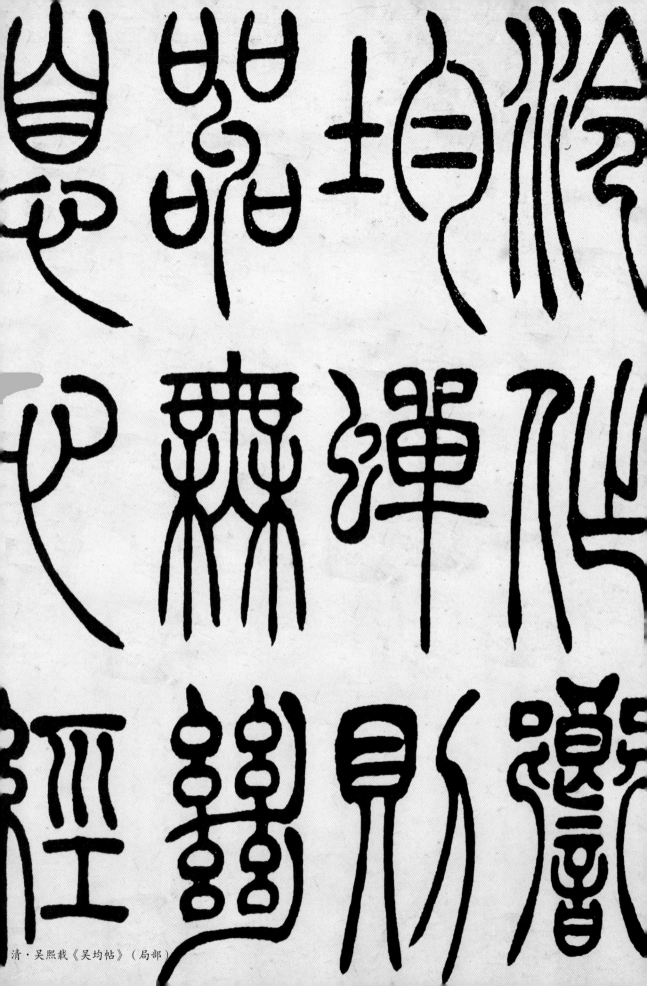

清·吴熙载《吴均帖》（局部）

被看作骈文中的写景精品。该文短小精悍，流露出作者对美好大自然的热爱和向往，同时也表达了作者避世退隐的高洁志趣。面对这样一篇优美散文，吴熙载在书写时的心态应该是轻松愉快的，篆书《吴均帖》所透露的畅达意境，充分说明了这一点。

《吴均帖》在用笔方面尽力强调提按和节奏的变化，突破了邓石如线条首尾一致的用笔方法，因而，该帖的线条显得极富有弹性感，轻重徐疾，起伏顿挫，犹如"吴带当风"。可以说，小篆到了吴熙载手中，一改原来秦篆在用笔上平面为上下立体的用笔方式，并大胆地将行书笔意化入其中，因而与邓氏厚实而紧凝的用笔相较，更具有书写意味和流动感。《吴均帖》在结字上，为适应其线条的流畅感而将字形拉长，字的重心上移，这种上紧下松的结字特征，更加凸显出其婀娜多姿、优雅柔美的格调来。

在正确把握《吴均帖》用笔和结构的基础上，尚须强调的是，吴熙载篆书过人之处在于他突破了中锋为主的古法用笔，多以侧入尖出，但同时也必将导致妍媚有余而风骨不足的结果。这是我们在研习包括此帖在内的清人篆书时一定要注意的一个问题。对于一本法帖的学习，我们不仅要知道其优点，更重要的是明白其不足。

三、劲利谨严的杨沂孙《在昔篇》

清代初年，在顾炎武、黄宗羲等人的倡导和带领下，考证经史的古文经学之风渐起，至乾隆、嘉庆年间，已蔚为大观，金石碑版之学亦随之兴盛。清初的书坛，因康熙、乾隆二帝尤喜董玄宰、赵子昂书法，科举非"馆阁体"不取，上行下效，书风日渐靡弱，自宋淳化以来八百余年的帖学开始走向衰微。阮元顺形应势以《南北书派论》与《北碑南帖论》首倡碑学。继阮元之后，包世臣撰《艺舟双楫》，形成了彻底以尊碑为标志的清代碑学纲领，为碑学的发展指明了方向。到清光绪时，康有为在其《广艺舟双楫》中，提出了一套更加完整亦不无偏激的碑学理论。加之嘉庆以后大量出土的北魏碑刻的刺激，于是形成了浩荡的碑学洪流，书坛从此成为碑学的天下，延至整个民国时期，都笼罩在碑学的雾霭之中，不再有杰出的帖学书家出现。杨沂孙为晚清时期的重要书家，自然会受到风靡的北碑之风的影响，他

篇　倉　昔　在

班　坐　楊　昔

孟　言　子　篇

堅　作　雲

鼈　訓　彙

之　篆　三

清·杨沂孙《在昔篇》（局部）

选取篆书作为自己的主攻书体，便是顺应时代潮流和审美取向了。

杨沂孙（1812—1881），字子与，号濠叟，江苏常熟人。杨沂孙年轻时就对邓石如书法倾心有加，并致力收集邓石如书迹，可以说杨沂孙篆书是在深入学习和研究邓石如的基础上形成的。但杨沂孙并没有像吴熙载那样对邓石如忠实奉循，而是广取博收，将金文、石鼓文、秦篆熔于一炉，从而别开生面，形成迥异于邓氏的一种圆浑古朴的风格，在清代篆书领域取得了引人注目的成就。杨沂孙的篆书有别于邓石如、吴熙载、赵之谦一系的恣媚和飘动，呈现出的是一种古穆与质实的格调。我们从杨沂孙的篆书中，更多地领略到一种深刻和博厚，一种学问的浓缩和审美的凝结。杨沂孙之所以能成为足以和邓氏分庭抗礼的篆书另一大派系，主要是由于杨沂孙虽然也是取法邓石如，但只是在用笔的饱满和坚实方面承袭了邓氏的技法特点，而在篆书的结构上一改邓氏的瘦长为方整，点画参差错落，方圆兼备。以后的诸多篆书书家舍长就方的体势变化，杨沂孙实开其先。

《在昔篇》是杨沂孙以四言诗的形式撰写的一篇韵文，并用篆书写出。它不仅是一件优秀的书法作品，同时还是一篇重要的书学论文。《在昔篇》讲述了古文字书法的历史，讨论了文字学与古文字书法的关系，评点了历代重要的古文字学家和古文字书法家，提出了自己在古文字书法方面的独到见解，堪称是杨沂孙篆书的代表作。

《在昔篇》书于杨沂孙去世的前一年，但却无丝毫衰颓的迹象。充分显现出杨沂孙书法功力深厚、布局法度严谨的风格特征。其用笔以方笔为多，尤其是起笔处方中显骨力，收笔一如往常作悬针而非尖锋出，有戛然而止之态。其线条凝练劲拔，画如屈铁，内含筋力，既刚又韧，富有弹性；其笔锋转折或交接处有方有圆，亦方亦圆，无一圭角，不露起收笔痕迹。整篇结字趋方，工整谨严，有上紧下松、内敛外放之势，稳固而又活其体，重心下沉，布白匀停，多有石鼓文及钟鼎笔意。通篇章法井然整饬，首尾一气。确乎"颉颃邓氏，得意处或过之"。

临习法帖，首重在笔法。杨沂孙的篆书笔法是从邓石如笔法化出，起笔暗按作顿，行笔裹锋涩进，均与邓法不二。所不同之处只在收笔，邓石如收笔逆入平出，轻松流畅，而杨沂孙收笔暗提驻锋，戛然而止。因此，如能在临习《在昔篇》之前，研习一段时间邓石如的篆书法帖，将会对临习《在

昔篇》收到事半功倍的效果。其次，还要明白，杨沂孙篆书之所以能在邓石如的影响下而门户独张，是因为他在深入研习邓氏篆书的基础上，融会钟鼎文、石鼓文、秦诏版、汉碑等篆书，从而跳出了前代书家一脉相袭的斯冰小篆法则，将小篆的长形体势变为方形结构，有些字甚至成扁方。每一字的字形，往往又多作上方下圆、外方内圆处理，并将某些弧画辅之以方折之笔，这样便在婉转流畅之中增加了些许端严和整饬。这就要求我们在学习《在昔篇》时，还必须对石鼓文、鼎彝铭文乃至秦汉金文都要有所涉猎。

四、媚俗飘逸的徐三庚《出师表》

清代乾嘉以来，金石学研究热潮空前高涨，文字考据之学得到了前所未有的发展。伴随着商周青铜器出土的日渐增多，对铭文的训识需要更加严谨和翔实。因此，篆书艺术也逐渐为学人所重视，到了清代后期，致力于篆书创作的书法家们，已不再满足于李斯和李阳冰那种庄重静穆但缺少生动变化的篆书，而是更加主动地探求新的篆书风格，形成了一支篆书创新派。徐三庚便是继邓石如、吴熙载之后这支篆书创新派中的一员，尽管他的创新充满了刻意与俗气。

徐三庚（1826—1890），字辛谷，号井罍，浙江上虞人。他的篆书创作，我们可以归纳为两种风格类型，一种是圆浑流畅，一种是取势方折。《出师表》无疑是属于后者。《出师表》是徐三庚在光绪十三年（1887）为他的日本学生秋山白岩所书的一部册页，用笔圆转婀娜，挺拔遒劲，当是其晚年的一件力作。徐三庚的篆书取法三国时期孙吴《天发神谶碑》的形态，以方正肃劲之笔打破了小篆圆转流丽的传统审美定势，用笔强调顿挫起伏，突破了秦篆粗细均衡的常态。线条写得头尾方正截然，在运锋时竭尽强调线条的极度盘曲，使整件作品显得流媚而飘逸。这种用笔之法在《出师表》中得到了淋漓尽致的体现。在结体方面，《出师表》方圆互用，疏密分明，对于平行笔画都极力靠拢合并，整体上出之以方正之形，因而横画都安排得异常拥挤，而向左右下垂的斜笔则写得圆转飞舞。这样就使每个字的中上部压得极为紧密，下部舒朗，空间疏密对比很强。章法上，由于《出师表》是一件册页，采用的是"纵横行俱"方式，显得平和而安静。

臼　光

而　徐

久　晉

清・徐三庚《出师表》（局部）

徐三庚的篆书流媚飘逸，极富有装饰效果。但我们不得不指出的是，徐三庚的篆书，为了追求个人独特风貌，与时人拉开距离，不惜打破小篆圆畅坚韧的审美定势，难免坠入造作、排布不自然的习气之中。为夸张其个性特征而毫无节制地突破束缚，无视极限的规定，必然会陷入怪诞的境地。中国书法艺术向来是以稳定的承继性和渐进性为其发展的基本态势的，千百年来传统所积淀的审美特点也是应该去遵守的。徐三庚篆书这种刻意过度的创新方式再次提醒我们，如果缺少了对博大的中国文化精神的深刻领悟与把握，所做出的一切创新的努力很容易会走入欲变而不知变的怪圈。

五、秀润委婉的赵之谦《汉铙歌册》

赵之谦（1829—1884），初字益甫，后改字撝叔，号悲庵、无闷，浙江会稽（今绍兴）人。在晚清的艺坛上赵之谦可以说是一个通才，他天资聪颖，涉猎广泛，造诣全面，善绘画，为清末写意花卉之开山。在篆刻方面他广采博收，变化熔铸，为清末的印坛开辟了一个宽阔的前景，是继邓石如之后的又一高峰。其书法兼擅真、行、篆、隶，且均自成一体，有独特的笔法和意趣。

就篆书而言，赵之谦最初习篆深受邓石如的影响，后来他改邓氏以隶法入篆为以造像法入篆，同时增加了结体上的曲折弯弧处理，起笔均以方笔入，收笔则微按而出锋，其间气机流宕，遂别开生面，自创一格。其过人之处在于他能从石刻碑版中，寻求能充分发挥毛笔自然书写功能的笔法与用笔运动的节奏美，故而其篆书婉约多姿，流畅秀润，转折之处多取圆转之势，无生硬方折之态。书于同治年间的《汉铙歌册》可视为赵之谦篆书的代表作之一。

《汉铙歌册》，纵32.5厘米，横36.8厘米。此册篆书选录《汉铙歌》"上之回""上陵""远如期"三章，计12开，74行，每行3字。款署："同治甲子六月为遂生书，篆法非以此为正宗，惟此种可悟四体书合处，宜默会之。无闷。"从其所题款语可知，《汉铙歌册》应是其为习书弟子所书的范本。书法结字略方，沉实厚重，精气内敛，当是其书风已经形成时期的作品。

我们在临习此册篆书时首先要深刻领会其起止参用北魏造像笔法的特

臬

戶

上

徫

中

巛

堂

溢

回

点，尤其是横画的起讫处在提按中要微显锋芒，在转折处与邓石如不同的是无须转捻换锋，而是顺笔转向，表现出气机流宕的感觉。赵之谦在此篆书册中的收笔也很具特色，除横画偶疾起而止外，其余皆略作停驻，稍稍回锋便起。这里需要强调指出，在临习时起笔切忌过于夸张，在换向收束处也不宜环绕盘曲过甚。否则，便会形成习气，"化神奇为恶俗"了。赵之谦此作的结体尽管还是遵循着小篆的法则，但较邓石如的篆书已经变长方字形为正方字形了，尤其是在垂脚处不像邓篆那么过于强调。这种结字方式被后来的萧退庵老人所继承，并进一步予以强化，从而形成了"萧篆"的面貌。

书写小篆，最容易忽视的是其书写性，当代许多小篆作者，因没有对这一静态书体的书写性很好地把握，从而导致描摹、板滞的弊端。赵之谦的篆书不苟求工致，字体力求有所变化；线条变幻弯曲的幅度大，姿态生动，轻松舒朗，劲健有神，具有画意，书写性极强，我们通过对这册《汉铙歌册》的临习，庶几可以纠正小篆创作描摹、板滞之病。

六、平实工稳的吴大澂《论语》

在清乾、嘉之后的晚清书坛，由于邓石如的变法，打破了自秦李斯到唐代李阳冰以来陈陈相因单一的"玉箸篆"笔法，创造出一种流美、婉丽、遒劲的篆书新风格，为清代篆书开辟了全新的境地。从此，篆书名家辈出，篆书创作超宋迈唐，直追秦汉。或朴茂雄奇，或飘逸秀雅，或劲利谨严，或辛辣犀利，形成了篆书艺术发展史上继秦汉之后的第二个高峰。此后的篆书家无不受其影响。如吴熙载、莫友芝、杨沂孙、徐三庚、赵之谦、吴大澂等。其中，能跳出当时"邓派"的笼罩，汲取两周金文结体特征而融大小篆为一体者，在杨沂孙之后便是吴大澂了。

吴大澂（1835—1902），字清卿，号愙斋，江苏吴县人。他的篆书从秦篆入手，后取法唐代李阳冰，对邓石如用功尤多。中年以后，随着对金文研究的深入和受杨沂孙启发，书篆开始上溯石鼓文及两周金文，融小篆笔法和大篆造型于一体，字形方整，凝重劲挺，剔除所谓锈蚀斑驳的"金石气"，使笔画光洁、瘦硬，给人一种精神、严肃而有秩序的感受。可以说吴大澂这种在工整中蕴含金石气质的独特风格，是与他研究古文字学有着不可分割的

論語卷二

學而第一

子曰學而時習之不亦說乎有朋自遠方來不亦樂乎人不知而不慍不亦君子乎有子曰其為人也孝弟而好犯

清·吴大澂《论语》（局部）

联系的。此件篆书《论语》，便是吴大澂晚年以小篆的笔法来书写金文的得意之作。形体刚毅方正，笔法稳健，中锋涩进，线条挺劲而富有弹性。

篆书《论语》的用笔刚柔相济，方圆并用。在线条加之以微提，给人以醇和典雅之感。这一用笔方法被后来的黄牧甫所吸收，并被进一步固定和强化，从而形成辛辣犀利的个性书风。在篆书《论语》中许多字往往处理为上方下圆、外方内圆的，并出现明显的折笔，显得端稳之中有灵动，不失典雅和谐的韵致。在结字上，由于篆书《论语》全篇采取的是金文字形，因而大小参差、一任自然。既工整谨严，又富有变化，内敛外放之势，稳固而又活其体。通篇章法井然整饬，首尾一气。正如刘恒先生所评："他写金文已不是简单地临摹铜器款式，而是进一步地研究辨识的基础上，将金文的字形结构规范统一，使其便于掌握运用。同时以小篆的笔法来写金文，变烂漫为整饬，化斑驳为光洁。这种审美取向既反映出一个学者的严谨与冷静，同时也体现了封疆大吏动辄楷模后学的习惯本色。以这种身份和胸怀游戏于翰墨，在初衷和效果上自然与落魄文人和山林逸士的极力表现自我、抒发性情有所不同。"确是知言。

平心而论，吴大澂的金文书法确乎存在着工整谨严有余而变化不足的问题。也许是他过于刻意追求，而损害了金文线条的苍茫古朴和生动的意趣，在结字和章法上也显得较为平淡和缺少变化。因此，近人马宗霍才对其有了"愙斋好集古，所得器最多，而笔下却无一毫古意，其篆书整齐如算子，绝不足观"的批评。此评对于吴大澂全部金文书法作品而言，尽管显得有失公允，但对我们临习吴大澂篆书《论语》时，也不失为有益的提醒。

七、雄健恣肆的吴昌硕《西泠印社记》

《西泠印社记》是吴昌硕71岁时为纪念西泠印社成立而书写的碑文，辞章与书法俱佳，是吴昌硕人书俱老时期小篆艺术风范的杰作。

吴昌硕（1884—1927），名俊，字昌硕，浙江安吉人。作为中国近代艺术史上一位在书、画、印三方面均开一代风气的大师，其书法出入秦、汉金石碑刻，篆、隶、行、草各体均臻极高的艺术水准。在清代书坛上，特别是在篆书领域内，吴昌硕堪称一座难以逾越的高峰。他早年依傍杨沂孙和吴大

澂，曾临习《泰山刻石》和《琅玡台刻石》等小篆名品，后出入邓石如和吴熙载。最终专攻《石鼓文》，用笔浑朴厚重，恣肆烂漫，如黄河之水，一泻千里，结字茂密紧凑，正欹互用，在体势上右肩上耸，参差错落，个性极为鲜明。在分布上疏密有致，避让得宜，达到了雍容端庄的效果。用墨则以浓湿为主，饱墨铺毫，意韵生动，有时墨尽笔枯，更添苍茫朴拙之趣。吴昌硕在篆书可能的范围内，将书写性发挥到了极致，为传统篆书开辟出一个崭新的境界。篆书《西泠印社记》，可以说是体现他这一崭新境界的典范之作。

下面从用笔、结字和章法等方面对《西泠印社记》进行具体分析，以便我们在临习这一范本时，做到胸中有数，有的放矢。

《西泠印社记》在用笔上打破了秦汉以来小篆笔画一味均匀的惯例，明显地增加了提按动作，行笔速度也有缓急之别，使线条呈现出粗细的变化，采用中锋和侧锋、藏锋和露锋相结合的用笔方式，使线条形成多形状、多势态的笔画，笔力雄健，笔意恣肆，毫无雷同之感。这些是在吴昌硕之前的篆书中都不曾有过的用笔方式。尤其值得注意的是，在书写时融入了隶书和楷书的笔意。因此，我们在临习时，首先要明确其笔法的基本特征，体会吴昌硕篆书在起、行、收时丰富多变的手法。

在结字方面，《西泠印社记》也不同于传统小篆匀称平整的结体特征，而是采取了结体错落的结字法则。小篆在结字上似乎也存在着参差错落这一特点，但不够明显，总体上依然追求的是均衡之美，而吴昌硕在《西泠印社记》中把结体的错落推向了极致，使其篆字显现出跌宕多姿的字形特征。可以说，对小篆这种在结字上的改造也是吴昌硕的独创。此外，我们在临习时还要注意不宜过于强调垂脚，中宫也不宜偏上，要有"蝶扁"之趣。

作为一篇纪事文章，《西泠印社记》是写在大约高宽为4:3的界格内，因而在章法上整篇排列整齐，气度连贯。临写此类章法的篆书要注意字不要顶格，四周要留有一定的距离作为行距、字距，格中每字大小形态也要略有不同。这样，才能在通篇整齐的章法中显现出变化来。

八、辛辣犀利的黄士陵《吕子呻吟语》

有清一代的篆书创作，以嘉庆朝为界，可以分为前后两个时期。以王

盛	社	督	修	雜	其
美	俗	曰	啟	衛	宜
也	稅	益	公	吳	于
卽	賜	彝	好	君	是
止	誅	于	招	石	巾
保	瀰	中	學	潛	君
見	連	寅	同	葉	輔
于	渾	元	卷	君	止
央	維	夕	人	晶	王
國	集	關	社	三	君

堂	規	
會	畫	
冬	荊	
米	于	
從	中	
置	辰	
黠	戌	
絲	于	
咸	獎	
還	多	

清·吴昌硕《西泠印社记》（局部）

澍、钱坫、孙星衍、洪亮吉为代表的前期书家，由于他们大都在古文字研究和碑版考据方面有着深厚的功力，因此，他们的篆书创作就明显地被纳入严谨的学术轨道而显得过于理性。同时，在取法上也没有摆脱李斯和李阳冰玉箸篆的束缚。直至嘉庆以后邓石如的出现，这一局面才得以完全打破。邓氏在篆书用笔上对秦汉篆书的借鉴和发挥，使其篆书线条产生了明显的书写意味，对其后来的篆书创作影响甚巨。黄士陵便是在取法邓石如的基础上而成长起来的一代大家。

作为晚清印坛四大家之一的黄士陵，是"黟山派"篆刻艺术创始人，其篆刻成就早已广为人们所熟知。也许是他的篆刻名声过大，黄士陵的篆书尽管功力深厚，造诣突出而别开生面，但时至今日并没引起书法界的广泛关注，这不能不说是一件憾事。

黄士陵（1849—1908），字牧甫，号倦叟等，安徽黟县人。其篆书最初受邓石如和吴熙载影响，用笔流畅，结字修长，深得邓石如笔意。后来受吴大澂的影响，上追商周金文和六国文字，逐渐脱开邓系篆书风格约束，开拓出一条小篆兼融金文的全新路径。此册《吕子呻吟语》为黄士陵节录《呻吟语》中的《人品》《识见》《诚实》三篇。《呻吟语》是晚明时期著名思想家、哲学家吕坤所著的探讨人生哲理的一部笔记体著作，被誉为"古今罕见的修身持家治国平天下的指南性书籍"。黄士陵节录《呻吟语》是藏之家庙用来训示子孙的，因此，其用心程度可见一斑。该篆书册凡一千五百七十余言，通篇古气浑穆，笔意严谨整饬，大智若愚，傲岸不群，可谓是黄士陵一生篆书作品中的宏构杰作了。

《吕子呻吟语》明显取法两周金文，裹锋起笔，行笔如锥画沙，笔笔送到，收笔戛然而止。犹如金文凿款，清劲沉着，斩钉截铁，辛辣犀利。线条方折峻拔中有圆实，痛快中有沉着，有一种猛利生辣之气和似巧而若拙的味道。以光洁爽利的线条表现出用笔的果断和肯定，这与其篆刻的线条所营造出的审美特征如出一辙。黄士陵在书写过程中，始终保持着横平竖直的基本基调，但他又以不时出现的曲笔或圆笔来打破这种单调，使整个字顿觉活泼起来。《吕子呻吟语》在结字方面，黄士陵尽管是多以平方正直、重心下移、上疏下密、上舒下紧为主，但其高妙之处在于能在工稳之中制造险象，并采用微调对称、精妙参差、上宽下窄、左高右低等不稳定的手法，产生出

差 觀 入 不

鑑 望 臨 關

麋 顧 義 仲

禮 召 泉 小

人意料的视觉效果。此件篆书的章法行列整齐，行距与字距都留有较大的空间，给人以舒朗静穆的感受。总之，黄士陵篆书《吕子呻吟语》寓飞动于工稳，寓宽绰于紧密，寓神奇于朴拙。以当下对篆书的审美标准来审视，它依然是那样的独特和新颖。

当我们在向名家大师学习的时候，不仅仅要取法其作品，更要思考其作品的成因。黄士陵之所以能在篆书创作上另辟蹊径，独具面目，固然有着多方面的因素，但亦与乾嘉以来，商周彝器大量出土，极大地开阔了他的取法视野不无直接的关系。而生活在信息极为发达的当代，我们所能见到新出土的文字资料，超过了历史上任何一个时期。面对这样难得的机缘，我们是否可以从黄士陵的范例中，得到某些启示呢？

第六讲　近现代篆书名作解析

一、潇散清醇的黄宾虹《临大盂鼎册》

毫无疑问，临摹是书家学习和掌握书法技法的唯一手段。同时，临摹也是书家通向书法创作的必由之路。因为临摹的过程同时也是书家审美价值的积累、修正原有书写习惯并使之向更高层次发展的过程。书家的创作灵感往往是在临帖的过程中被激发的，可以说临摹碑帖，为书家创作提供了不尽的营养。缺乏对经典作品深入的临摹实践，就会降低或者丧失对书法最基本属性的把握力和判断力。另一方面，临摹的深入以及成功与否，很大程度上是由能否顺利进入创作来检验的，因此，只有能顺利进入创作的临摹才真正具有价值。那么，什么临摹方法才能尽可能快地完成从临摹到创作的过程呢？我的看法是，临摹式创作可以说是从临摹过渡到创作的最为有效的手段之一。这里通过对黄宾虹先生《临大盂鼎册》的解读，试展示其启示意义。

黄宾虹（1865—1955），名质，字朴存，号宾虹，别署予向。安徽歙县人。他是近现代在书法、绘画、诗文等多方面皆有精深造诣的一代宗师。他的绘画在继承新安画派的基础上，以浑厚华滋开创一代新风。他的书法诸体皆擅，尤精金文，苍古秀润，比肩前贤，行书则笔无定迹，信手拈来，潇散有致。作为著作等身的书画大师和金石学家，黄宾虹在近现代艺术史上占有重要的地位。

就书法而言，黄宾虹从唐人入手，再转习《郑文公》《石门铭》等北魏碑版，后于"二王"、李世民、怀素、颜真卿直至宋、元、明诸家行草书多有所涉猎。但纵观黄宾虹一生，研习最多、最精深的当是三代钟鼎款识，即

黄宾虹《临大盂鼎册》（局部）

便是到了晚年，他对金文的研究热情也从未有丝毫减退，尤其是在北平的十余年间，更是心无旁骛，如醉如痴。用黄宾虹自己的话来说："近伏居燕市将十年，谢绝酬应，惟于故纸堆中与蠹鱼争生活，书籍金石字画，竟日不释手。"又说："鄙人酷嗜三代文字，于东周古籀尤为留意，北居恒以此学遣日，故凡玺印泉币陶器兵器兼收并蓄。"直到今天我们依然能见到的黄宾虹《大盂鼎》临本还有数种之多，其用功之勤可见一斑。此册十二开《临大盂鼎册》便是其中之一。

该黄宾虹《临大盂鼎册》，用笔以中锋为主，间辅以侧锋，转弯处或以绞锋提过，力能扛鼎，或以搭笔换锋，斩钉截铁，由于增加了行笔过程中的提按动作，使得线条的粗细变化丰富，如行云流水，生动随意，自然流畅，毫无做作之感。结字和原帖相较更为宽松，但松而不散，充分体现出黄宾虹"不齐之齐"的书学追求。在章法上临本拉大了行距，并让字距有所靠近，整体效果潇散简逸，和谐灵动，趣味盎然。

黄宾虹《临大盂鼎册》，名为临作，实是创作——一种高层次的模拟性创作。这种创作以所临摹的法帖为依托，参照原帖的字形结构、笔画势态、章法

构成、笔墨情趣以及字与字之间的呼应关系而展开的一种创作方式。这是我们在尚不具备完全摆脱原帖能力的情况下所尝试的一种"准创作"。而黄宾虹到了晚年还在做这样的功课，其篆书最终臻于化境便在情理之中。一般说来，入帖是技巧训练，只要能心无旁骛，持之以恒，就可以熟能生巧，而创作则需要凭借丰富的想象力进行艺术构思。能否进行创作是检验一个书法作者是否进入书法创作殿堂的根本所在。临摹和创作虽然目标不同，但两者却始终息息相关，不可割裂。书法创作的经验告诉我们，书法史上的成功书家，都有一定时期的模拟性创作阶段，而后才进入真正的自运性创作。至于黄宾虹《临大盂鼎册》，已是在走向创作后的临摹式创作，则另当别论了。

二、凝练静韵的赵叔孺《诗经·七月册》

唐孙过庭《书谱》云："是知偏工易就，尽善难求。"这可看成是对一个艺术家才能是否全面的很好的概括。纵观中国的书画篆刻艺术史，以书、画、印"三绝"著称者并不多见，而能均臻高境且对后来产生巨大影响者更是寥若晨星了，近代以来不过赵之谦、吴昌硕、赵叔孺等数人而已。但这为数极少的艺术通才也并没有完全引起后人应有的关注，就目力所及，当下对赵叔孺的研究似乎并不深入，也未见有关他的资料整理出版，这与其艺术成就和地位颇有些不太相称。

赵叔孺（1874—1945），名时棡，号叔孺，以号行，浙江鄞县人。赵叔孺书画印具精，绘画以马和花鸟见长，有"一马十金"之誉；篆刻于平实中见生动，秀雅中见雄劲，开启婉约印风，为近现代印坛重振元朱印遗风者第一人。有《二弩精舍印谱》《汉印分韵补》等著述传世。沙孟海《沙村印话》有："元亮之时印章滥觞未久，猛利和平虽复殊途，而所诣未极，历三百年之推递移变，猛利至吴缶老，和平至赵叔老，可谓惊心动魄，前无古人，起何、汪于地下，亦当望而却步矣！"可谓确论。

赵叔孺书法四体皆工，早年学书自颜真卿《多宝塔碑》入手，后师法赵孟頫，并于赵书用功最多，对《仇锷墓碑铭》《胆巴碑》等均反复临习。因此，他的行楷深得子昂用笔之意。与此同时，赵叔孺又力学赵之谦北碑书体，悟其笔法，所作悲盦字体，极具金石之气。赵叔孺的小篆主要师承秦代

赵叔孺《诗经·七月》（局部）

《峄山刻石》和唐代李阳冰《三坟记》，并融进赵之谦篆书笔势，而去其恣肆太甚之处，如其篆书代表作《诗经·七月》，方圆合度，从容沉静，笔墨洗练，在均衡对称及平正通达的线条中，呈现出丰富变化，寓雄劲于流美之中。

《诗经·七月》，是一首先秦时代的汉族民歌，也是一首杰出的叙事兼抒情的名诗。全诗以史诗般的气势记述农家的劳作和艰辛，并以时间为线索将农家生活的方方面面展现出来，是一幅不可多得的生活风俗画卷。赵叔孺篆书《诗经·七月》，全篇凡三百八十字，一气呵成，首尾气脉贯穿，从中可窥见其篆书功力。此册用笔多融入汉隶之法，或逆势藏锋入纸，圆润含蓄；或露锋直下，神健气爽。行笔中锋取厚，侧锋得劲，变化多端，气象万千。尤其是较长笔画，都作微微曲势处理，弹性十足。收笔或戛然而止，或回锋护尾，或露锋平出，不主故常，各尽其态。转笔处多以提笔绞锋暗过，如绵裹铁，骨力内含。此册结字修长紧密，重心偏上，婉转圆融，雍容典雅。在章法上，由于是写于册页，行距略大于字距，显得舒朗虚静。由此册我们可以看出，赵叔孺篆书之所以能在晚清书坛上卓尔不群，是因为他能突破"二李"藩篱，在用笔上充分发挥毛笔固有的性能，施以轻重提按变化，不再让线条均匀如箸；同时，在追求生动活泼的过程中，他依然保持着古法用笔，从而与时贤拉开了距离，这就达到了"古不乖时，今不同弊"的艺术境界。

由于目前对赵叔孺的研究和关注不够，而使当代书坛较少有问津其篆

书者，这不能不说是一大遗憾。中国当代书法在经历了三十余年的繁荣之后，篆书创作呈现出散漫写意和精能工艺化两个明显的趋势，在取法对象上多集中在《散氏盘铭》与中山王器铭文，形成了篆书创作面目和风格的极度雷同现象，这固然与当下急功近利和浮躁盲从的创作心态有关，同时也与书法作者在选择范本时的视野不够开阔不无关系。如上个世纪70年代，在陕西宝鸡出土了包括墙盘在内的一大批青铜器，其铭文多半具有很高的书法艺术价值，但至今未见有人临习。再如清人篆书，我们应该看到在邓石如和吴熙载之外，尚有杨沂孙、胡澍、黄牧甫、赵叔孺等众多大家可供取法临习。我想，当下篆书创作只有做到取法范本多元，才能真正走出面目趋同的怪圈。

三、渊雅清醇的萧退庵《石鼓文编句》

萧退庵（1876—1958），字中孚，别署退庵，蜕公，本无等，晚以退庵行，江苏常熟人。早年曾执教于上海城东女学和爱国女中，兼行医。他博通经史，精小学，善医理，尤工书法。先后参加南社和同盟会，后感世事纷乱，遂退居不仕，自号"退庵"。他在《自传》中谓："蜕于书无不工，篆尤精，初学完白，上窥周、秦、汉代金石遗文，而折中于《石鼓》，能融大、小二篆为一。不知者谓拟缶庐，其实自有造也。"萧退庵一生耿介，宁固守清贫而不同流俗，垂老卜居吴门（苏州），以卖字自给，书名传播大江南北，远及东瀛。

纵观近世篆书书法，取法《石鼓文》而卓然大家者，安吉吴俊卿之后当首推虞山萧退庵了。萧退庵书法四体皆工，尤长秦篆。他的篆书，初学邓石如、赵之谦，后上窥周、秦、汉金石文字，对《石鼓文》用功最多，融大小二篆为一体。其用笔如锥画沙，来去无迹，笔势洞达而无霸气，雍容秀润而无媚态，其结体趋于扁方，且字的重心下沉，稳重端严，渊雅清醇。清末书风，在李瑞清、吴昌硕的影响之下，多务求重涩。至萧退庵出，书风为之一变，刚柔并济，博大精微，是继邓石如之后的又一篆书大家。从其晚年这件《石鼓文编句》可以看出他对《石鼓文》用功之深。

编句是集字式创作的方式之一，即在临摹式创作的基础上，根据书法作者的需要，对原来所学习碑帖内容重新加以组合而进行创作的一种方式，也

萧退庵《石鼓文编句》

是书法家采用最多的一种创作手法。宋代米芾就曾这样描述过自己的学书过程："壮岁未能立家，人谓吾书为集古字，盖取诸长处，总而成之。既老，始自成家，人见之，不知以何为祖也。"和米芾仿佛，萧退庵的《石鼓文编句》显然也是集字式创作。他在落款中称："心郎学弟上人嘱书，所谓石鼓文编句，其意欲便于记诵，不足据也。"但从其和《石鼓文》原作对比中我们可以发现，此作虽说是集字，但却是自运，完全是"萧篆"面貌：用笔圆转流畅，线条粗壮雄厚又有秀润之气，虽变化多端但不失端庄之态，结字雍容宽博，颇具新意。因此，从某种意义上说，退庵先生只是借助了《石鼓文》文字来抒发自我的胸臆罢了。

对于一个有一定临习功力但却难以将临书所学技能运用到创作中去的作者来说，集字创作有其特殊功能，它是最为有效地实现从临摹到创作过渡的桥梁。这时虽说是集字，但已经属于创作的范畴了，绝不可以是单个字的机械罗列，要做到作品的每个字之间的顾盼呼应，和谐流畅，在章法上还须做到行气生动，这一切都需要创作者在集字创作之前进行一番细致调整和构

思，尤其要注意把自己的想法融入集字创作中去。因此，从忠实于原帖到略参己意的集字创作过程，实际上就是一个不断深入的学习过程。当习者有了一定的临摹经验之后，就要积极而大胆地把自己的想法参与进来，以冀为下一步摆脱原帖作准备，从而尽可能快地向自运创作迈进。

实际上从临摹到创作并不是一蹴而就的，而是要经过多次反复，甚至要贯穿于学书的全过程方可达到的，因此，这一点我们在学书伊始就要有清醒的认识。

四、圆润浑厚的王福庵《说文部首》

当历史进入到今文字时代后，古文字退出了实用领域，致使人们对篆书的辨识变得困难起来，篆书书法创作便出现了式微的局面。但识篆是我们学习篆书的前提和基础，更是学习篆书者首先必须解决的一个重要问题。所谓识篆，就是对篆书字体的形、音、义正确地辨认和识别。一般说来，从小篆入手识篆是了解文字本义为最容易也最为便捷的方法，这是由于小篆笔法圆融平正，结体典雅和平，它是整个篆书系统中最为统一和定型的字体，有规律可循。而识篆，除了要学习一定的文字学方面的知识外，熟记《说文部首》不啻为识篆的终南捷径。因此，历代许多篆书书法家都在《说文部首》上用功甚多，如清代胡澍、杨沂孙、吴大澂等都有《说文部首》传世。他们或糅以写碑提按之法，或参以大篆结体，或融入方折用笔，而从适宜初学的角度来说，当首推王福庵的《说文部首》。

王福庵（1880—1960），原名寿祺，字维季，后更名褆，号福庵，

王福庵《说文部首》（局部）

后以号行，浙江杭州人。王福庵兼擅篆、隶、楷、行诸体，精研文字学，工篆刻。二十五岁便与丁辅之、吴石潜、叶为铭一起创立了西泠印社，从此声名大振。他曾被故宫博物院聘为顾问，得以目睹了清官所藏书画器物精品，视野更加开阔，并使他的书法篆刻艺术达到了很高造诣。王福庵一生致力于书法、篆刻和金石文字，刻印两万余方，深得浙派精髓，更发展出了典雅安详、隽秀工稳的风格，因此，称其为现代印坛巨擘并不为过。

王福庵于篆书用功最多，举凡甲骨、金文、石鼓、玉箸等无不用心，而尤以玉箸篆最为世人称颂，《说文部首》可视为其小篆的代表作。作为标准的小篆字体，王福庵《说文部首》继承了秦李斯《泰山刻石》《琅玡台刻石》等玉箸篆风格，用笔如火箸划灰，来去无迹，并略加提按顿挫，因而呈现出浓郁的笔意，给人以静而不板、留而不滞的审美感受；又由于王福庵《说文部首》在秦篆线条圆润浑厚的基础上融入清人篆书笔意，就更增添了圆畅中含跌宕、规矩中又不失灵动的趣味。其线条的转弯处多用绞转之法，笔力内含，收笔或作轻提空回，精神顿显；或戛然而止，笔短意长，显示出王福庵在小篆把握上的高度成熟和表现上的高度完美。其结字多呈长方，间或方形，加之线条的空间分布匀称有序，端庄工稳，整饬雅致。其垂脚在汲取秦篆结字的基础上使其稍作舒展，更加显得疏密相生，俊逸生动。在章法上配以界格，与其端庄稳重的整体风格相得益彰。王福庵实不愧为一代篆书大家，因此，我们研习篆书若从王福庵《说文部首》入手，不仅能掌握小篆的结体、用笔，而且在识篆上，更会打下扎实基础。

但在当下这个审美崇尚激越、跌宕、张扬的时代，舒和而古穆的王福庵篆书未必能得到一般习篆者青睐。但我相信，王福庵这一篆书风格样式将会是一个永恒的存在，绝不会由于某个时代审美时尚的变迁而降低其审美价值，王福庵篆书一定还会伴随着急功近利的浮躁心态的消逝而重新彰显出其应有的艺术魅力。

五、端庄豪雄的来楚生《篆书千字文》

《千字文》是中国古代教育史上著名的启蒙读物，仅以千字的篇幅便勾划出一部完整中国文化史的基本轮廓，内容涉及天文、地理、自然、人伦、

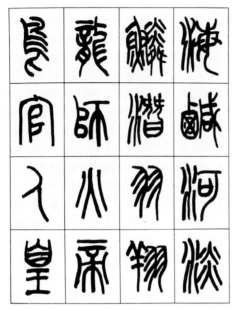

来楚生《篆书千字文》（局部）

修身养性等。《千字文》语言洗练，易于识读，因此成为历代书家、文人抄写授徒或进行书法创作最为常见的题材，并得以在中国书法史上享有其他诗文所无法享有的独特地位。

最早以篆书书写《千字文》的是隋代的书家单休，之后代不乏人，唐代李阳冰，宋代徐铉、释梦英，元代吴叡、赵孟頫，清代王澍、邓石如、杨沂孙以及近代王禔等都有篆书《千字文》传世。纵览历代篆书《千字文》，来楚生《篆书千字文》以其圆浑苍劲的线条和端庄豪雄的气象，备受当代习篆者的青睐。

来楚生（1903—1975），浙江萧山人，原名稷勋，字楚凫，号然犀、负翁、一技、非叶、处厚等，晚年易字初生。以然犀室、安处楼颜其书斋。其书法拙中寓巧，草书和隶篆最为人称道；篆刻远师秦汉，近取吴熙载、吴俊卿等大家，但能不落前人窠臼，自出新生意，开一代印风。他的大写意花鸟，另辟蹊径，自出心裁，别树一帜。可以说来楚生是一位艺术通才，不仅是书、画、印三绝，而且三方面俱臻高境。唐云先生曾云："来楚生先生书、画、篆刻无不精妙，而于书，篆、隶、正、草均熟中求生，刚健婀娜，平正憨辣，气势磅礴，不可名状，允推当代杰手；画从书法得来，清新横逸；刻则运刀如笔，饶

有奇致，皆不涉前规，开生面者也。"可谓确评。

从此册篆书《千字文》落款可知书于庚戌年，是年来楚生六十八岁，正是来楚生书画艺术创作的黄金时期，此时来先生的篆书已完全从邓石如、吴昌硕化出，形成了清新古逸的"来篆"风貌。其用笔圆浑苍劲，雄放而不失儒雅，在线条处理上打破了秦篆以来形如玉箸的传统做法，而是施以粗细变化，极具"写意"之趣。就篆书笔法而言，从李斯到邓石如，平心而论，笔法多失之以单调，其运笔动作也是以简单推移为主，很少用提按顿挫之法，这一局面直至吴昌硕才得以打破，来楚生在吸收吴昌硕笔法丰富多变的基础上，再融入些许竹木简笔法，因而使得其篆书在拥有金石气之外，更兼具稚拙之气。转处圆润爽利，遒劲峭拔。此篆书《千字文》便极为明显地体现出这一笔法特征。在结字上，来楚生深谙"疏可走马，密不容针"之道，或长或方，大小错落，长短参差，极尽变化之能事。可以说来楚生《篆书千字文》，以雄强内敛的笔力和展缩有致的结构造型别开生面，成为众多篆书《千字文》中的一枝奇葩。

来楚生是继吴昌硕之后以写意笔法书篆的又一成功范例，他的这种极具现代气息的篆书风格必将会受到更多习篆者的喜爱。小篆之难，难在神采灵动，因为这一书体无论是用笔还是结字都只能是结构严谨而规范，笔画完整而清晰，且线条首尾粗细一致并被等距离均匀分布，字体修长，布局整齐，一丝不苟。这是造成小篆极易平板、单调、缺少个性变化的根本原因。诚然，小篆的抒情意味要逊于行草书，但这并不等于说小篆就无法写出性情，体现个性，它亦有着较大的发挥空间。我想，来楚生成功的篆书创作实践也许会给我们带来某些有益的启示。

最后，需要指出的是，来楚生此册《篆书千字文》中某些字在篆法上存在舛误之处，虽然是瑕不掩瑜，无损于其艺术水准的高度，但我们在临习时还是要注意的，不可以讹传讹。

第七讲　篆书之技法

　　学习任何一门艺术无不以技法作为切入点，书法也不例外。书法的书写技法包括笔法、结字和谋篇布局以及用墨的浓淡干湿等方法。书法是一门实践性极强的艺术，因此它必然拥有较高的技术含量，这就要求我们研习书法要付出"池水尽墨"的工夫，否则，是很难入其堂奥的。宗白华先生曾经说过："艺术是一种技术，古代艺术家本就是技术家（手工艺的大匠）。现代及将来的艺术也应该特别重视技术。"至于在掌握了娴熟的技法之后的挥洒自如，看似不经意，但一笔一画都被安排得恰到好处，那一定是进入到"自由王国"以后的放松。大凡书法史上的不朽之作，无一不是具备超人的技法和完善的审美内涵的，两者不可缺一。如果没有高难度的技法作为支撑，什么艺术风格的追求、感情的表达以及意境的营造，都将是一句空话。而书法创作中的这种"高难度技法"，只能依靠勤学苦练、坚持不懈、专心致志来获得，舍此，别无他途。

一、篆书笔法

　　在书法实践中，笔法大抵可分为执笔法与运笔法。执笔要做到指实掌虚，力在笔锋。不虚谓之实，不松谓之紧。紧与实异，虚与松殊，因此，如若将"指实"理解为"指紧"，就完全错了。指实，是活而有力。如果执笔像壮士操戈一般恐其脱手，又怎能做到圆畅灵活而力达锋尖呢？据传王羲之教儿子王献之写书法，经常悄悄来到正在练字的王献之身后，突然抽他的毛笔，以验证王献之手中的毛笔是否握紧，这其实是一种讹传，毫无科学道

理。从解剖学角度来说，任何一种运动都是在肌肉放松并保持一定紧张度的辩证状态下完成的。松与紧具有一种相对性的对比关系，太松则无法行笔书写，而太紧则无法写出流畅的笔画。宋人米元章在《自叙帖》中对此曾提出质疑："学书贵弄翰，谓把笔轻，自然手心虚，振迅天真，出于意外。"尽管他在这里并没有说明书写何种书体，但实际上是书写各种书体的共同要求。那种认为执笔宜紧的说法，对初学者来说实际上是一种误导。苏东坡曾言："执笔无定法，要使虚而宽。"其实，他虽讲执笔无定法，但这"虚""宽"二字已道出其中的奥妙。我们以为，在具体书写过程中，只要能做到动转随心，以能方便书写为宜。如执筷子吃饭，取自然姿态。如果一味固执于松、紧，只能是一种片面的做法，效果也只能适得其反。

相对于楷书和行草书，篆书笔法较为单纯一些，但能恰到好处地把握篆书的线条，使其在简易中具浑朴之气并非易事，在这里，过与不及都容易产生弊端。就篆书执笔而言，与其他几种书体并无二致，但在运笔上却有着较大不同，楷书及行草书运笔多用上下的纵面运动为主的行笔方式，而篆书多用位移的横面运动为主的方式行笔。篆书的笔画相对较少，只有直画和弧画两种基本笔画。起笔都要逆锋取势，然后中锋行笔。需要注意的是起笔时应根据笔画形态的不同，而作不同的取势。篆书行笔一定要以中锋为主，唯中锋方可立骨。因为只有中锋才能使笔画圆实劲健，骨力洞达。这是篆书结体、章法等要素的内在需要，也是正宗古法、风格神采所系。否则，极易写得板滞，难以取得满意的效果。篆书的收笔，采取的是"平出"之法，也就是在毛笔运笔至笔画的末端时便戛然而止，笔终疾收，以全笔势。

篆书直画用笔要求裹锋并要微有提按地运笔，使笔下的线条浑厚圆劲，字势通达。切忌拖锋行笔，笔画软弱无力。在运笔过程中，或用提转之法，以见圆畅；或以紧驭战行，以见涩势。篆书弧画用笔较直画来的复杂些，起笔依然要采取藏锋入纸，行笔时轻轻提过，过笔时变直为曲，且过且转，但转时须微捻笔管，绞锋而行，如轮随辙，如户随枢，切忌出现棱角，务使弧线圆融有力。总之，篆书用笔应做到行留相合，具有折钗服之妙，绞笔使毫犹如练绳之韧。横直平过尽量使笔锋留得住，转笔弧圆定要裹绞暗转，不可以楷书顿挫之法，使点画肥滞无骨。这些都需要我们在书写篆书时细心揣摩体会。

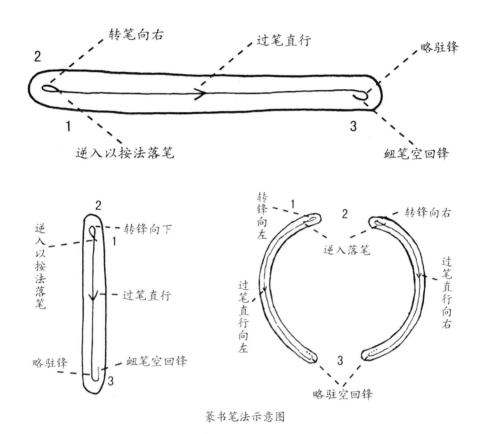

篆书笔法示意图

孙过庭在《书谱》中说："篆尚婉而通。"这是古代书论中对篆书用笔最精辟的阐述。所谓婉，就是委婉，圆曲，概括出篆书笔法的基本态势；所谓通，就是通达、洞达，指明了篆书线条要顺畅，不能让人有受阻的感觉。"婉""通"二字，准确地揭示出篆用笔的基本笔势以及对篆书笔画质性的要求。刘熙载在《书概》中进一步指出："孙过庭《书谱》云：'篆尚婉而通。'余谓此须婉而愈劲、通而愈节，乃可。不然，恐涉于描字也。"因此，篆书运笔讲求中含内敛、流畅通达，笔力藏于笔画之中，使气息浩浩然、绵绵然而首尾贯通。

篆书用笔的虚实关系也是我们不可忽视的问题。朱和羹《临池心解》云："笔不虚，则欠圆脱，笔不实，则欠沉着。专用虚笔，似近油滑；仅用实笔，又形滞笨。虚实并见，既虚实相生。"虽是论行草用笔之法，作篆亦同此理。篆书中的实笔，是指用笔较为重而迟缓且墨浓；而虚笔则是指用笔较轻而急速且墨干。我们知道，书法的线条要具有体积感，具有生命力，不

同的用笔获得的线条效果是不同的。用笔虚实互出、润燥相生，才可以使得篆书的线条节奏鲜明，韵律生动，行气贯通。要达到这种要求，书篆宜虚实相生、润燥结合，宜圆转涩进、涩而能畅。只有这样，才能使线条既浑厚、通畅而又古拙、虚灵，从而表现出线条圆通劲健的力度，毛、涩、松、畅的艺术效果。此已涉及墨法，待后详述。

此外，我们还必须注意篆书的笔顺与楷书有诸多不同。因此，我们在临习篆书的初级阶段，首先要正确把握篆书的字形与笔顺，不可任意拼凑，务必持严格的态度。手头应该有相关的篆书工具书，以备查找。待练习到一定的熟练程度后，再把注意力转向用笔，关注用笔的骨力、虚实、疾涩、润燥等细节，从而使篆书创作走向更高级阶段，最终完成从形质向神采的过度。

二、篆书结体

结字是指字的点画安排与形势的布置。笔法、结字、章法、墨法共同构成了书法的四个基本要素。仅就笔法和结字而言，一般来讲，笔法是可以通过后天的训练来掌握的，但书法的结字仅仅靠后天的努力很难达到个性风格化的境界，更多地体现出作者的思考与感悟。当然，笔法也存在类似情况，在这里我们只是相对而言。秦始皇统一中国后，小篆成为官方统一的文字。就字体特征而言，小篆体势修长，讲究对称，笔画停匀，用笔起收不露痕迹，体态端庄而妍美。自秦以后两千余年的历史长河中，历代书家大都把秦篆修长的纵势奉为圭臬。可见，讲究修长对称的结字特征已成为对篆书的审美定势。降至清中叶以后，王澍、丁敬、钱坫、洪亮吉、孙星衍、莫友芝、杨沂孙，乃至近代罗振玉、章炳麟、王褆一脉，皆规模"二李"（李斯、李阳冰）笔法：起笔藏锋敛毫，行笔中锋，收笔多垂露，笔画停匀，讲究对称，字形方整，结体疏松古拙。这些篆书家或取法《石鼓文》，或参以钟鼎籀书，虽然评者誉称其篆书"远接前秦""情参钟鼎"，然而，多数书家在结体方面均未能完全突破前贤藩篱。时至今日，这一审美标准依然左右着人们对篆书的品鉴。

早在汉代，蔡邕《篆势》就有云："纵者如悬，衡者如编，杳杪斜趋，不方不圆，若行若飞，跂跂翾翾。""纵者如悬"是讲篆书的竖画如悬物般下

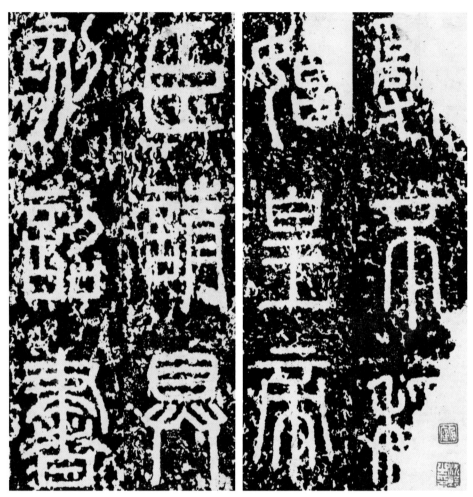

秦·李斯《泰山刻石》（局部）

垂；"衡者如编"，衡者，横也。是说篆书的横画如编次一样排列整齐。如《泰山刻石》中的"不""帝"等字。作为静态书体的篆书，首先要写匀称、均衡，体现出严谨的秩序感和图案化特征。篆书在能具备秩序井然的特征的前提下，还要"杳杪斜趋，不方不圆，若行若飞，跂跂翾翾"，方能连贯、参差和飞动。篆书的这种典范之美，决定了它首重中正。但我们不能把中正仅仅理解为横平竖直，只要篆书的结体符合物理重心，即谓之中正。

书法创作的原理告诉我们，研习书法应先求共性，次求个性，那么，篆书结体的基本原则又是什么呢？首先，篆书的结体与其他书体相比最为明显的特点是上密下疏，稳定对称。如果仔细研究一下秦代以来的篆书，如《泰山刻石》《琅玡台刻石》直至李阳冰和邓石如的篆书作品等，就会发现它们

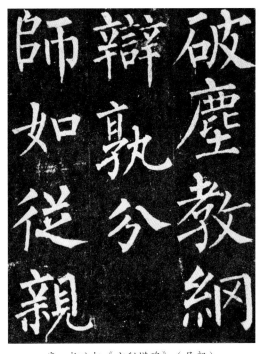

唐·柳公权《玄秘塔碑》（局部）

的结体大都是重心偏上，呈现出"上密下疏"的结构特色。如"具"字，上部笔画紧凑，下部笔画舒展，如力士扛鼎之势，虽然下疏而不显其弱。篆书的这种重心偏上、垂笔修长的结体特征，给人以向上的崇高感，同时，"上密下疏"的特征也是正体篆书的结体中，显然线条严格遵守等长、等曲、均衡，秩序井然，但却不给人以刻板之感的原因之一。而稳定对称是正体篆书完美地运用了中轴分割的方法，以中轴为核心左右对称呼应，既保证了字的中心稳定，又使左右和谐一致，相得益彰，不偏不倚，充分体现了"中和"的美学思想。

其次，偏旁独立，左右上平。书法的结体因书体的不同会产生较大的差异，有的甚至相悖。比如说在楷书结体中绝不允许出现偏旁的独立，它要求偏旁之间互为依傍和揖让顾盼，使得偏旁之间紧密有致，而篆书却恰恰相反，它不仅要求偏旁各自独立，同时还要各自完整，即便把某个偏旁拿出，也能够独立成形。再如，楷书的结体，左右结构字的偏旁多作下面齐平，如柳公权《玄秘塔中》中的"孰""亲"等字。而篆书就一定要安排为上面齐平，如《泰山刻石》中的"刻""始"等字皆是如此。

其三，排叠有序，空间均衡。小篆的结体与其他静态书体在体势上存在着较大的差异，一般说来楷书的结体趋向于方形，隶书的结体取横势，小篆的结体特点则为纵向取势，凡是同时出现两个以上的线条，无论是横向还是竖向，也无论是直线还是曲线，它们的排列都是有序的，且线条之间的分布也整齐均衡，更不作参差变化，或长短一致，或由短到长，或由长到短，递增和递减。这一结体特征，被后来的隶书所继承。需要指出的是小篆的竖画

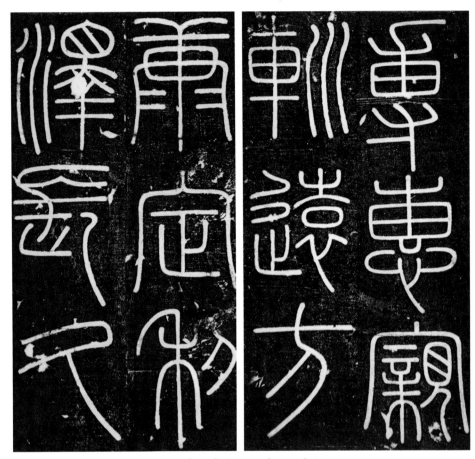

秦·李斯《峄山刻石》（局部）

是形成其对称的基点，左右笔画都向竖画靠拢，以保持其整体的平衡，使字形自然呈长方或椭圆形态。均衡相对笔画分部而言，力求均匀整齐，笔画间大致等距，这与大篆的错落跌宕形成鲜明的对比。

其四，包而不死，围中有缺。包围结构的字，分为全包围和半包围两种。全包围的字，其字框都作长方形，但在临写时尤其要注意它的圆势，否则，取势太方就会破坏篆法的基本规律，显得极不协调。如"因"字，是由"口"全包"大"字，被围的"大"笔画对称，在字框中占均等的空白，由于笔画较简，便使之逼框紧而不连，这样就不会给人以外实中虚之感。如果被围之字笔画较繁，就要中收了，不可逼框太紧，这样方能使得包而不死。半包围又叫三面包围，对于这一类字，在结构安排时需根据被围部分的不同情况来处理。如"定"字，是由"宀"包围"正"所组成半包围的字，书写时布白均等是比较

容易的，但如果和"宀"搭配不好写成下面齐平，就会有中空外实的感觉。现在把"正"上提，留出下部空白，这样虽"正"三面被围，却是围中有缺，安排极为巧妙。再如"窥"字的被围部分笔画较繁，且五竖下伸，加上"宀"字两竖共有七画，如果七画安排平齐，就会显得极为拥挤，给人密不透气感，现在将其处理成七画平行而长短不齐，以避拥挤、堵塞之嫌，这样就使得虚实相宜，呼吸双畅，全字皆活了。

其六，计白当黑，奇趣乃出。计白当黑是在处理篆书结体中极为重要的法则，也是书法审美的辩证方法。书法艺术不但是黑的艺术，而且也是白的艺术，这二者是互相对立、互相依存的关系，切不可作机械的理解。"计白当黑"的实质是指，运用疏密的对比的手法，使"疏处可以走马，密处不能容针"，结体如果能达到疏至不可再疏、密至不可再密，就可以大大增加篆书字形结体的奇趣。若能悟得此理，结体布白自然就可以随心所欲，无所不宜，进入到自由王国了。这样的字例很多，在此不一一列举。

最后，篆书结体还要考虑字形的取势问题。一般来说，取势是字形生动与否的重要一环，它决定了一幅作品所具有的风神。篆书字势，应追求端庄雅正，字形空间的切割比例以及字形与垂脚长度的比例，应该具有一定的视觉适度感，不能显得突兀。于展纵间兼取横向之势，便能于一字之内、字与字之间，得舒展跌宕而又互相顾盼之情，再结合用笔以中锋为主，偏锋、侧锋并用，收笔多侧锋，悬针、垂露兼融，笔画间注意搭接的装饰意味诸方面，兼工带写，篆书"取势""具情"的面貌才能表现出来。

三、篆书章法

章法是篇章布局的方法。也就是在进行书法作品创作时，对所要书写的内容、形制、款式以及字与字、行与行之间的呼应、连贯以及顾盼照应等所采取的安排布置的方法。书法作品的章法包括字与字、字与行、行与行以及落款、用印等多种要素，这些要素处于一种整体关系。而在这些关系中居于核心位置的是行列，因为行列对整齐字形、调节章法有着重要的意义。从文俊先生认为："金文开始有明确的行列意识，大约始于西周中期，与文字从象形脱化出来逐渐走向正体规范同步发展。"可见，只有拥有了明确的行列

意识，篆书的章法才真正进入到自觉时期。胡小石先生论学书，强调用笔、结体、布白。其中布白就是章法。他认为："一为纵横行皆不分者，二为有纵行无横行者，三为纵横行俱分者。"与行草书相比，篆书属于静态书体，可塑性较弱，无法做到字的大小搭配得当。因此，受篆书字形的局限，一幅规范的篆书作品，字形就不可能有太大变化，无论采用立轴还是对联、册页还是手卷，其变化的空间都相对较小。现根据胡小石先生对章法的论述，我们对篆书章法的形式大致可以归纳为以下几种方式：

（一）有行有列式

有行有列式，即纵成行、横有列的布局方法。纵横行俱分式是篆书尤其是小篆作品布局中最为常用的形式。这是由于篆书属于静态的书体，可塑性

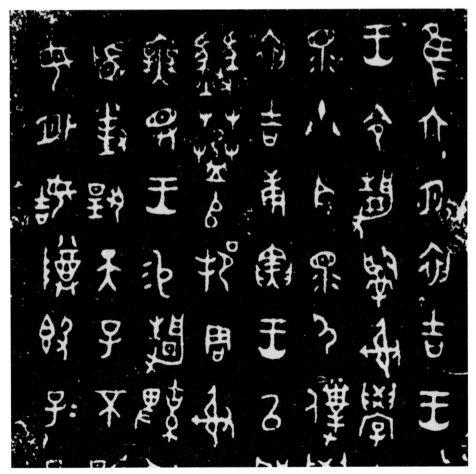

西周·《静簋铭》（局部）

殷商·甲骨文刻辞

相对较为薄弱，字形的大小又不可有太大的变化，因此大都采取"有行有列式"的章法。这种章法看似简单，没什么可以考究的地方，实际上并非如此。因为"纵横行俱分"的章法，缺少了藏拙补缺的遮掩，对技巧的要求反而高了。通篇诸字的结构形式不同，每个字的繁简有别，要达到形式的统一，不能靠单字的大小以及线条粗细的对比来解决，这就要求书写者必须有着较高的驾驭字形的能力，有巧妙地调节字与字之间关系的方法。要解决这些问题，只有靠平时对名作的认真揣摩和临习，靠长期的书写实践来实现。

（二）有行无列式

有行无列式，就是纵成行而横无列的布局方式。这种布局方式要求字形须大小不一，笔画之间要有擒有纵，因而在钟鼎文中较为常见。如《戍嗣子鼎铭》、吴昌硕临《石鼓文》、来楚生临《毛公鼎》。有行无列式的章法布局方式破坏了篆书的秩序感。殷商时期的甲骨文和西周早期的金文，还没有形成明确的行列意识，多采用有行无列章法。西周中期以后伴随着行列意识的逐渐形成，这一章法才变得少见起来。

（三）行列俱无式

行列俱无式就是纵不成行、横不成列的布局方式。这种章法作为中国传统书法的布局方式，意在追求一种特殊的情趣和格调，强化情感的倾注和自我意识的表现。这一安排手法较多地出现在甲骨文书法和大篆书法作品中。如《甲骨刻辞》《何尊铭》等。和有行无列式布局方式一样，小篆书法作品的创作一般不经常采用这种章法布局。

总之，一幅作品中，由于通篇诸字的结构形式不同，每个字的繁简不一，要达到整体的和谐与优雅，必须有较高驾驭字形的能力和巧妙地调节字与字之间关系的方法。篆书用笔要求尽量中锋，任何一笔不到位，都会破坏整体的美感。墨色的浓淡枯湿也会影响作品的整体美感。因此，我们在作篆时，可资借鉴其他书体的章法，在保持篆书笔画（线条）的对称、等距的前

提下，加进其字形的参差错落，再强调线条的粗细变化，尽其字势，使每个字在界格中顾盼有情。在做到以上要求的同时，注意保持整体的统一。这样，行与行、列与列之间就显得生动而和谐。用墨色的润枯穿插，使得笔画较少的字与笔画较繁复的字尽量协调，从而使整幅作品和谐统一。

四、篆书墨法

书法并非日常生活中简单的写字，作为一种艺术门类，它有着自己的特征与要求。书法作品的节奏和意境能否得以充分表现，其中涉及众多因素，但毋庸置疑的是，用墨是一个极为重要的方面，历代书家无不深究用墨之道。成功的作品，用墨要旨应枯润相生，润中有枯，枯中含润，以润为主，枯笔次之，在枯润变化转掾中得其自然。简言之，用墨应以自然、和谐

沙曼翁《秦诏版编句》

为要。同时，留意墨法与笔法之间的对立统一关系。如墨法应服务于笔法、章法的具体需要，不可脱离作品的具体需要胡乱施以用墨，就此把笔法、章法结合起来，取得统一协调，表现出作品的和谐与优雅，才能表达出书家创作的思想感情。

相对于其他书体，篆书的用笔相对较为简单，很少较大幅度的起落，结字也难于突破文字固有的偏旁与部首。因此，要打破篆字本身的局限性，获得神采，较之其他书体，用墨则更为重要。但是，就我们今天所能看到的篆书作品，先秦篆书时代久远，加之刻之金石，用墨无从谈起。而现存元明以降的篆书墨迹，墨法的应用还是单一。这种状况至清朝稍有改观，但变化不大，即使如吴昌硕等大家，所追求的多在字"势"，于墨法也无太多探讨。到近代黄宾

虹才为之一变。黄先生终其一生，对历代墨法进行深入研究并身体力行。他将传统墨法发展为浓墨、淡墨、破墨、泼墨、渍墨、焦墨、宿墨七种并化为己用，构建出自己独特的墨法体系，取得了篆书历史上少见的成果。

我们认为，写篆字用墨须浓而不滞，淡而有神，浓淡相间，因势利导。只有这样，写出来的笔画才能干而见润，湿而见笔，做到润燥相生；切忌忽浓忽淡、忽燥忽湿。

从理论层面说，中国书法的用墨脱胎于传统哲学，如老子在《道德经》中说："有无相生，难易相成，长短相形，高下相倾，音声相和，前后相随。"大可借用来谈论书法用墨。尽管我们谈用墨，其实关键在于用水。书写篆书作品时，掌握好墨、水和毛笔之间的关系至关重要。涉及具体书法创作，墨色湿枯浓淡的变化，至少以一个字以上为一单元，否则笔画晕化过多，极易失去中锋用笔的劲健，也就失去字的神采。正如黄宾虹所言："古人墨法妙于用水，水墨神化，仍在笔力，笔力有亏，墨无光彩。"此外，要根据书法作品的内容、形式以及所要追求的意境而有选择，运用不同的墨法，获得内容、形式与用墨的一致性，不同的作品呈现出不同的境界。另外，我们还应该注意到，在用墨上若想达到运用自如，恰到好处，必须经过长期的实践和探索，不可一蹴而就。

综上所述，笔法、结字、章法和墨法是篆书技法中的四个有机要素，相辅相成，缺一不可。一幅好的篆书作品，是所有这些必要因素的有机统一，而非一管一弦的清音妙响。创作一幅篆书作品，要达到"规矩闇于胸襟，自然容于徘徊"的理想状态，唯有精熟才能奏效。而精熟是需要长期的积累和感悟，否则便无法奢谈灵感，更不会出现"无意于佳乃佳"的作品。不可否认，要达到书法艺术的崇高境界，不能仅靠"精熟"。就技与艺的关系来看，还必须有文字学、文学、美学以及相关的艺术修养作支撑。但这都是以精湛的技法为前提的，舍此，任何美妙的设想都是徒然。所谓若不经意，挥洒自如，是技法极为熟练以后的放松，看似毫不经意，但一笔一画都恰到好处。大凡在书法史上的不朽之作，无一不是具备超人的精熟技法和完善的审美内涵，两者缺一不可。

第八讲　篆书之临摹

一、取法乎上

　　学习书法务必要从临摹开始，临摹是学习书法艺术的必经阶段和入门途径，是学习和掌握书法技法的唯一手段，同时，也是对经典法帖审美经验的不断积累，修正原有书写习惯并向更高层面的发展过程。书家的创作灵感往往是在临帖过程中激发出来的，可以说临摹碑帖为书法创作提供了无尽的营养。因此，掌握正确的书法临摹方法，对于有效提升书家的创作水准起着至关重要的作用。

　　不同书体的临摹方法和难度有所不同。一般说来，在通行的五种书体中，篆书临摹难度要大于其他书体。究其原因，是由于篆书并非日常所用书体，距今年代遥远，这种状况对普通书法爱好者学习与研究篆书造成了很大程度的隔阂。另一方面，讨论临习篆书技法的历史文献并不多，当代也缺乏系统而实用的篆书临习技法的相关理论。并且篆书创作需要文字学等方面的学术修养，这些都是造成当代篆书创作落后于其他书体的因素。鉴于此，关注当代篆书学习状况对于提高篆书创作水平显得尤为必要。

　　对于初涉书法的人来说，面临的首要问题就是临习什么样的范本。这不仅仅是书法初学者遇到的问题，即便是有一定基础的作者也需要作出相应的选择。范本就好比老师，选对了可以很快带你登堂入室，并能向着更高的目标迈进。反之，便会徒费年月，收效甚微，甚至一事无成。换言之，范本选择正确与否，直接关乎习书者的艺术道路与前途。我经常发现不少习书者，才气不可谓不高，用功不可谓不勤，但始终没有能够进入到书法独立创作的

好雨知时节，当春乃发生。
随风潜入夜，润物细无声。
野径云俱黑，江船火独明。
晓看红湿处，花重锦官城。

后摹雨景入细而一结见查犹有可爱虞山仇嘉蒙

杜子美诗春夜喜雨老杜此诗妙在题时雨首联便得所以之故

仇高驰篆书《春夜喜雨》

层面。原因固然是多方面的，但没有选对范本恐怕是极为重要的原因之一。

那么，好范本的标准是什么呢？

（一）范本的典范性。所谓典范是指那些可以学习、仿效的人或物在某方面的表现和基本特征。中国古代书法作品汗牛充栋，并不是任何作品都适宜作为范本来临习的，只有那些经典的法帖才是我们选择的目标。一般而言，经典之所以成为典范，是由于这些作品经过了时间考验，在书法史上早已被公认，并且传承有序，纳入书法传统。选择这类范本来练习，一般不会走弯路，是一种稳定、成功率较高的做法。再者，大凡典范之作，其技术含量较高，法度较为明确，有利于初学者掌握与提高自己的技法。

（二）兴趣所至。许多人都有过这样的体会，自己选择了经典范本，但仍然感觉学习过程索然寡味。其原因便可能是习书者对所选范本的风格类型缺乏兴奋点。兴趣是人活动强有力的动机之一，它能调动起人的生命力，使其热衷于自己的事业而乐此不疲。因此，只有面对能调动自己情绪的范本，习书者才有动力坚持下来。尤其是在初学阶段，兴趣更是极为重要的因素，它能非常有效地给予人们锲而不舍的动力，推动人们主动地临习、研究，帮助人们树立持久临习的信心。所谓"知之者不如好之者，好之者不如乐之者"说的就是这个道理。从发展的角度来说，也只有自己喜欢的风格类型才最为接近自己的性情，从而也更容易形成个人的艺术语言。

（三）入手以平正一路为要。唐人孙过庭讲："初学分布，但求平正；既知平正，务追险绝；既能险绝，复归平正。"这里所说的平正，是指那些强调技巧的完美展现、具有规范意义和蕴含书法共性的范本。金文如《墙盘铭》《毛公鼎铭》《虢季子白盘铭》等，小篆如《泰山刻石》《峄山刻石》、邓石如篆书等。学习书法务必要先探求共性，次求个性。只有具备共性的书法创作，其个性才是有价值和意义的。至于险绝，是指那些风格特征极为强烈的范本。如《散氏盘铭》《秦权量诏版》《天发神谶碑》以及徐三庚篆书等类型。如果初学者入手径取个性鲜明的范本，就很难从全面的技法体系的立场做多方位把握，很容易走入不知其所以然的怪圈，从而失却书法真正的感觉与品味。至于个人风格的形成则是全面掌握技法后的自我选择和酝酿，是在进入到高级创作阶段应该也必须要做的功课。

（五）版本优良。所选取范本是否属于善本佳刻也是不容忽视的一个

重要方面，因为版本的好坏直接影响着临习者对范本的理解和判断，同时，对锻炼和培养临习者的审美趣味也关系重大。如现在市场流行的修复本、集字本、放大本等，这类字帖原有的古雅之气均丧失殆尽，仅仅残存单调生硬的字形与笔画，如以此作为长期临习的范本，是断难体察出书法三昧的。此外，如果一件书法既有墨迹本也有刻本，当选墨迹本为宜。因为墨迹本能更清楚地表现出笔画的起收和转折的细微之处，而刻本则难以呈现这些因素。

（六）字数要多。临习范本的目的是学习技法，着眼于共性所在，以便为将来形成个人艺术风格打好基础。如果范本字数太少，即便精彩也很难有品味和探究的余地，难以从临摹向创作过渡，对于一个初学者尤其如此。如商代晚期、西周早期的青铜器铭文，尽管有不少艺术水准上乘者，但因字数过少而不宜选做范本。至于习书者达到自运创作阶段后，再去从这些少字数范本中汲取某些营养，来强化自己的艺术语言者，则另当别论。

二、拟之贵似

选定范本之后，采取什么样的临帖方法，是能否取得成功的关键。临习的最初阶段，首先要做到形似，得形后方可言及神似。如果临帖连字形都把握不住，也就无须奢谈审美精神了。那么，如何才能更有效地做到形似呢？当然，这个问题因人而异。古人把临习范本叫作"临摹"，姜夔《续书谱·临摹》称："惟初学书者不得不摹，亦以节度其手，易于成就。"又说："临书易失古人位置，而多得古人笔意；摹书易得古人位置，而多失古人笔意。临书易进，摹书易忘，经意与不经意也。夫临摹之际，毫发失真，则精神顿异，所贵详谨。"周星莲也说："初学不外临摹。临书易得其笔意，摹书得其间架。"在这里很显然是把临习分为"临"和"摹"两个环节去做的，也只有如此，才能把握好"位置"和"笔意"，即"形"与"神"的关键所在。"临"和"摹"本是两种相辅相成、相得益彰的学习方法，而今人学书多舍"摹"取"临"，形似不逮，当是情理之中。潘伯鹰先生早就在《中国书法简论》中告诫学书者："古人学写字是拿三套功夫同时并进的。因此学习起来进步得快。这三套功夫是'勾''摹''临'。现在，我们为了简便，只用'临'的一种方法了。"之所以会出现这种状况，是由于当下许多学习书法者存在着急功近

利的思想。在印刷技术高度发达的今天，双钩一套诚然可以省去，但摹帖是绝对不可忽视的。而在摹帖时应注意笔随帖走，切勿失形，要看准笔画的来龙去脉，揣摩它的笔法和结构形态。摹帖要带有"写"意，将笔画一笔写成，饱满而精到，切勿依葫芦画瓢地填描涂抹。

完成摹帖功课之后，便可以进行临帖了。需要说明的是摹帖和临帖并不是两个截然分开的阶段，而是两者往往可以交替进行，本文只是为了表述方便才把它们分成不同阶段，下面介绍的几种临帖方法也是如此。一般来说，临帖可分为形临、背临和意临三个阶段。

形临，主要是解决对字形的准确把握，也就是以形似为目的的临习。通过形临的书写实践，重点掌握基本用笔、结字以及章法特征。可以说，由摹帖过渡到临帖，从学习心理学的角度来说，是一个质的转变。临习篆书首先要把精力放在形似上，力求结体和点画形态得体和精准，待熟练之后，再关注用笔细节，以便为临习增色。当然，在解读古人范本的用笔时，也须体悟在书写时用笔的速度感与力度感。否则，即便是对所临古人范本的字形抓得准确，也容易导致"描"字的弊病。

在临帖过程中，往往有些习书者会遇到范本临得很像但不能进行创作的情况，这主要是没有进入背临的程序所致，也就是离开所临的范本，凭借着记忆进行临习的一种方法。可以说背临是从临摹走向创作的重要途径，但却被许多习书者忽视。在对临达到一定程度后，就要尝试着离开原帖，把原帖上的用笔与结字等凭借着记忆默临下来，在背临的过程中通过心传达到手，手传达到笔，从而最终转化为自己的东西。比如说，学《毛公鼎铭》的出手便是《毛公鼎铭》的面目；学邓石如篆书的出手即是邓的风格，说的就是这个意思。做到了这一点，才算真正掌握了所临范本的风格与技巧。过了背临一关后，就可以通过集字的方式，进行"半创作"了。这时可以找一副对联或一首诗等，把字帖中有的字找出来，帖中没有的字可以通过点画、偏旁等组合起来，然后再作整体上的调整，使之呼应和谐。因此说，背临的价值就在于锻炼习书者敏锐细致的观察力与记忆力，也是检验习书者对范本是否真正掌握的行之有效的手段。

意临，是一种较高级的临帖方式，在某种意义上说意临就是一种创作方式了。这是指按照范本的意味去临写，在这里，对范本的形把握得是否准确

已无关紧要。意临的目的是在于追求神似，这时要弄清自己需要什么，从而进行取舍。在意临阶段，临习者对范本的着眼点已不是先前的记忆，而是侧重解决范本与自己个性与习惯是否相贴近的问题。我们初看吴昌硕临的《石鼓文》，黄宾虹临的《大盂鼎铭》，从字形上都已不像原帖，但仔细分析，他们的临作与原帖在精神上有着高度契合之处，这就是意临的关键所在。这里需要指出，意临一定是在能把握范本字形基础之上的升华，是在已经具备精湛的笔墨功底后有所选择性的取舍。如果笔下还没拥有点画线条强劲的质感和力度，便很难达到意临神似。因此，要想达到神似的境界，必须经过长期的刻苦努力，好学多思勤悟，方可得之。如果将自己尚不具备基本临摹技巧的临作，看作是意临，那就无异于自欺欺人。

用笔、结字和章法，被看作中国书法的三个核心要素，而书写技术的高低也体现在对此三个方面的把握程度。因此，习书者临摹字帖时不妨从这三个要素入手，分而习之，各个突破，切不可"一天临一页，十天临一遍"地循环。另外还要注意，临摹字帖的过程同时也是消化和记忆的过程，因此，临摹最忌讳贪求数量，不问效果。在临习完范本后，一定要反复与原帖对照，找出差距和不足，力争下一次临习时进一步提高与范本的相似度，只有这样才能在总结中提高，在提高中成熟。

第九讲　篆书之创变

毫无疑问，书法学习必须通过临摹。从创作的角度来说，临摹是进入创作的唯一途径，没有对经典作品深入的临摹实践，就不会有对书法艺术最基本的把握和判断的能力。临摹所取得的成效如何，很大程度上是以能否顺利进入创作来衡量的，因此，只有能顺利进入创作的临摹，才是真正具有意义和价值的。那么，怎样的临摹方法，才能尽可能快地完成从临摹到创作的过渡呢？从创作学习的过程这一立场而言，创作又要分几个步骤来达到呢？这将是本章所要探讨的问题。

一、模拟性创作

所谓模拟性创作，就是以自己所临摹的法帖为依托，并参照原帖的字形结构、笔画势态、章法构成、笔墨情趣以及字与字之间的呼应关系而展开的一种创作方式。是在尚不具备完全摆脱原帖能力的情况下，所尝试的一种"准创作"。在通过对范本的长期临摹之后，一般情况下，作者已经达到能入帖的程度，也就初步具备了向创作过渡的条件，下一步就要尝试着如何创作了。入帖是技巧训练，只要能心无旁骛，持之以恒，就可以熟能生巧，而创作则需要凭借丰富的想象力进行艺术构思了。能否做到进行创作，才是检验一个书法作者是否可以进入书法殿堂的根本所在。临摹和创作虽然目标不同，但两者却是息息相关，不可割裂。书法创作的经验告诉我们，书法史上的成功书家，都有一定时期的模拟性创作阶段，从而进入真正的自运性创作阶段。一般说来，模拟性创作又可分为临摹式创作、集字式创作、借字式创

仇高驰篆书节临《峄山刻石》

作和拟意式创作。各方法之间既循序渐进，相互联系，又各有侧重，相互递进。

（一）临摹式创作

临摹式创作，就是完全依照原帖的内容临摹而完成一件书法作品的创作方式。临摹式创作可以是原帖的全部，也可以是选取原帖的一部分，对其体势、行气和章法等进行重新组合，形成完整的书法作品形式。临摹式创作可以检验作者对原帖的字形结构尤其是章法布局的理解和应变能力，是尝试进入创作的最初级阶段。

（二）集字式创作

集字式创作，是在临摹式创作的基础上，根据书法作者的需要，对原来所学习碑帖内容重新加以组合而进行的一种创作方式。集字式创作是我们学习书法过程中练习创作最为有效的方式之一。米芾曾对自己的学书过程做过这样的描述："壮岁未能立家，人谓吾书为集古字，盖取诸长处，总而成之。既老，始自成家，人见之，不知以何为祖也。"集字式创作比临摹式创作又递进了一个层次，因此，它比临摹式创作难度要大一些。虽说是集字创作，但已经属于创作范畴，就绝不可以是单个字的机械罗列，而要做到作品中每个字之间顾盼呼应，和谐流畅，在章法上还要做到行气生动，这一切都需要在集字创作之前进行一番细致的调整和构思。

在从临摹到创作的过渡过程中，进行一定量的集字创作有其特殊作用。在临帖的学习阶段，我们都有着这样的体会：往往是临帖已经相当可观，但却难以将临书所学的技能运用到创作中去，其主要原因便是没有很好地找到从临摹到创作过渡的桥梁，而集字创作可以有效地解决这一难

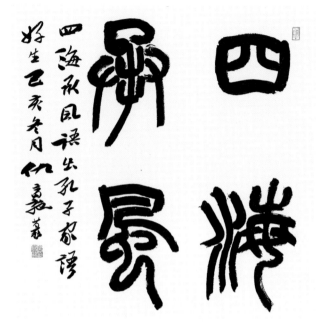

仇高驰篆书集赵之谦《汉铙歌册》

题。一般说来，集字创作常见的有集句、集联和编句几种方式。

①集句式创作

集句式创作是集字式创作最为初级、最为简单的一种形式。

需要指出的是，从某种意义上讲，集字式创作依然只能作为一种准创作，距离真正意义上的自运创作还有相当距离。虽然近几年来，这类作品在全国重大书法展览中多有入选甚至获奖，但只能是当代以展览为目的而进行书法创作所带来的一种特殊现象，我们切不可被这种现象所迷惑，把书法创作看得如此简单，而是要通过一些行之有效的集字创作的练习方法，尽快向独立书法创作过渡。

②集联式创作

集联创作，要比少字数的集字创作难度要大一些，尤其是章法的安排上更要费一番心思。

上面的集句、集联作品都以原帖为主。从忠实于原帖到略参己意的过程，实际上就是一个不断深入的过程。当我们有了一定的临摹经验之后，就要积极而大胆地把自己的想法参入进来，以期为下一步摆脱原帖作准备，从而尽可能快地向自运创作迈进。

③编句式创作

编句式创作虽说也是集字创作的一种方式，但这时往往融入了作者自己的意图，因此，这一创作方式已经接近于自运式创作了。

沙曼翁先生曾作《石鼓文编句》。如果把它和《石鼓文》原作对比，我们可以发现，曼翁老人虽说是集字，但已经是自运，完全是"沙篆"的面貌了。从某种意义上说，沙曼翁先生只是借助了石鼓的文字，来抒发自我的胸臆，当属高层次的集字创作了。

严格地讲，沙曼翁先生的《石鼓文编句》已经不属于我们所要介绍的集字式创作方法的范畴了。本书中所要列举的一些大家的作品，都存在着类似情况，我们之所以要选择这些大家的作品，并不是说这些作品也处在创作的初级阶段，而是为了叙述方便，但更主要的原因还是在于他们的作品有着极强的共信度和说服力，这是有必要加以说明的。

（三）借字式创作

借字式创作可以说是在书法篆刻创作初期所采取的

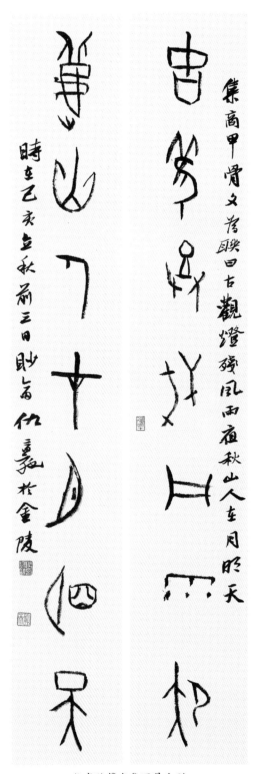

仇高驰篆书集甲骨文联

重要手段之一。借字创作法与集字创作法有相同之处也有不同之处。一般情况下，集字创作法所需要的字是在同一个范本上都能找到，而借字创作法就需要在不同的范本上去找到所需的字，甚至某些字在范本上也无法找到，只有通过工具书去查得所需要的字例，再用范本上的字为"基点"，采取"以点带面"的方法去融会贯通。在笔法、结体和章法等诸个方面都要做相应的调整和安排。刚开始运用借字创作时，由于积累的不够必然会感觉自己的变通能力尚不足，此时可以先选取字数较少的篇幅进行创作，然后逐步向字数较多的内容创作过渡。

下面以笔者篆书苏廷硕诗《汾上惊秋》斗方为例，来介绍一下借字式创作的过程。在苏廷硕《汾上惊秋》这首五言绝句中，共有"北""风""心""秋""白""万""闻"七个字可以在所临习的范本赵之谦篆书《汉铙歌册》中找到，而其余的篆字则是以这七个字为基点，通过点画、偏旁的组合，或借鉴相同风格范本上的篆字，然后再进行字势、章法上的协调呼应，同时又加以墨色的变化，从而来完成这件作品的创作的。

沙曼翁《石鼓文编句》

（四）拟意式创作

所谓拟意式创作，是以所学范本的笔意来进行创作的一种方法。拟意式创作是在借字创作法的基础之上所进行的一种较高层次的创作方法。以这种方法创作的关键是要对所学范本达到精神上的相似，因此，对所学范本在某个单字结构上的相似已变得无关紧要了。拟意创作法要求作者具有较高的审美能力和扎实的基本功，能够在完全领会范本精神的前提下，把自己对范本的理解在笔

仇高驰篆书《汾上惊秋》

清·赵之谦《汉铙歌册》（局部）

下表达出来。因此，仅仅掌握了一两种碑帖是远远不够的，必须对与范本有直接血缘关系的一系列碑帖均有较强的会通能力。在书法史上许多著名的书法家都是通过拟意创作法向传统学习，并逐渐形成自己独特风格的。

拟意创作，虽然是对所师法的对象还存在着某种依赖，尚没有完全摆脱所师法对象的影响，但如果能很娴熟地运用拟意进行创作，又能加入些许自己的理解和感悟，略具己意，并保持相对稳定的创作方式，便会逐渐形成自己的风格趋向。这时的关键是要巩固所学，稳住阵脚，并思考如何融会贯通，向着更高的创作层次攀登。

吴熙载《安世房中歌》篆书册，从落款"仿完白山人书旨作"可知是一件拟意之作，我们将之与所拟邓石如《赠孟卿》篆书轴相较，可以看出它既有对邓石如篆书风格的

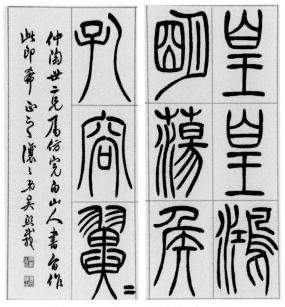

清·吴熙载《安世房中歌》（局部）　　　　清·邓石如《赠孟卿》（局部）

依傍，更有吴熙载个人书法艺术风格特征的凸显。对邓氏篆书而言，吴熙载的拟意之作可谓是既似曾相识，又无迹可寻。

下图是作者拟《泰山刻石》笔意创作的一件《细雨闲花》七言联。

通观整个书法风格发展和流派递嬗的历史，我们可以发现，能在书法史上真正开宗立派的大师可谓屈指可数，大部分书家都是有所依傍，而被纳入某一流派之下的。这是因为，中国书法艺术的发展是以稳定的继承性与渐进性为其基本态势的。就清代篆书艺术而言，即便像邓石如、吴昌硕这样的开派书家，前期也都是走了很长时间的拟意创作之路的。在当代书坛，许多名家也是以这种拟作出道的。

二、独立性创作

独立性创作是在对所学的范本融会贯通的基础上，形成鲜明个性色彩的一种创作方式。能进入自运性创作，必须拥有标新立异的能力，融合了多家之长，在主观想象、创作语言和风格化表现等多个方面，都要有和前人不同之处。不过，我们这里所要探讨的自运性创作，仅仅是对所研习的范本而言的，换句话说，也就是如何摆脱对所研习的范本的束缚，向着更为自由和广

阔的创作空间迈进，而不是严格意义上的自运性创作。

　　我们在熟练掌握了临摹式创作、借字式创作和集字式创作之后，就要努力去扩大视野、博采众长、兼收并蓄了。不过，在创作初期的兼收并蓄须谨慎从事，先尝试从某一风格和审美类型做起，循序渐进。如果一开始就选择与所学范本风格和审美类型差距过大的，将会极难调和与变通。譬如，原来是临习《峄山刻石》的，这样首先还是以秦篆为依托，把《琅玡台刻石》《泰山刻石》《会稽山刻石》等风格相近的篆书做一番梳理和临习，这样，

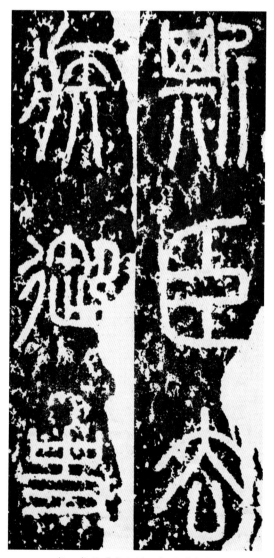

秦·李斯《泰山刻石》（局部）　　　　　仇高驰篆书《细雨闲花》七言联

一来可以巩固以前对秦篆学习的基础，更重要的也是为今后个人面目的形成寻找契机。而后可以采取"穷源竟流"的方法，上追先秦石刻以及两周大篆，下探清代诸贤的篆书，以丰富自己在创作时的表现手法。实践证明，一个书家表现手法愈多，变化就会愈大。因此，只有对各家篆书笔法体势一一运用纯熟，才能在创作中生发不穷，达到无心变而自然触手尽变的境界。当然，要写出具有独特风格的篆书作品，仅靠深厚的功力和娴熟的技巧是远远不够的，还需要十分重视个人的学识、胸襟和眼力以及由此而产生的高尚的审美意境与强烈的艺术个性。

下面笔者将结合自己多年从事篆书创作的历程，具体分析一下自运性创作，也许对读者会有一些启发。

我学习篆书是从秦篆入手，对秦篆临习多年，下了一番苦功。尽管后来也"穷源竟流"，上追《石鼓文》《虢季子白盘铭》和《毛公鼎铭》，下探邓石如、赵之谦、吴昌硕和萧退庵，但始终没有间断过对秦篆的研习，并努力探究形成自己独特的创作表现语言，这件篆书孟浩然《洛中访袁拾遗不遇》便是由拟意到自运的尝试之作。

首先，在笔法上，依然以中锋为主，同时在局部辅以侧锋用笔，这样写出的线条既有厚重之感，又不乏灵动之趣。孙过庭云："篆尚婉而通。"可谓是对篆书用笔的最深刻揭示。然而，篆书用笔仅仅做到了圆通和畅达还不够，要婉而愈劲，通而愈节，不急不弛，才能恰到好处。因此，我在运笔的过程中，以逆锋入纸取势，中段丰实，收笔凝重，使线条呈现出毛、涩、松、畅的艺术效果。在线形上，打破了秦篆匀称如一的玉箸状态，增加了线条的粗细变化，加大了用笔的盘曲度处理，这样就大大强化了作品的书写性和动感。

其次，在结体方面改变了秦篆结体的比例，变修长为方正。小篆自秦代产生以来，后世书家莫不以斯篆为正宗，取纵势为体，千人一面，已经没有什么新意了。萧退庵老人说小篆"必须能写得方，写得扁，方是好手"。以我的体会，将小篆写方，并非是轻而易举就能做到的。这首先要练就过硬的手上功夫，还要多从汉篆上去感悟，必须达到"疏处可以走马，密处不能容针"。做到密至不可再密，疏至不能再疏，以疏为风神，以密为老气，方能想方就方，要扁就扁，随心所欲，无所不宜了。

再次，对于这件作品的章法处理，依然按照字距大于行距的布局手法，

仇高驰篆书《洛中访袁拾遗不遇》

但在虚实的对比上加强了变化，运实为虚，以虚为实。我以为，当代篆书作品，多一味求实，不明实处之妙皆因虚处而生之理，应虚实并见，虚实兼到，方为上乘。

最后谈谈关于作品的墨法处理。用墨的变化一直是我近些年来篆书创作重点探求的课题之一。因为它是增强书法作品节律感的重要方法之一。小篆作为静态的书体，如何能破静增动，我认为用墨的变化当是其中重要的一个方面。一件成功的篆书作品，要能随着书写者感情的起伏，而在其燥润浓渴之间呈现出变化，从而产生出韵味来。我在创作这件作品时，笔内所含的水不是太多，这样用笔时线条就有苍茫感，行笔涩重而不浮华，同时随着书写节奏的改变，毛笔内的水分也将会慢慢被挤出，这样就会使线条呈现出既苍且润的效果来，有"干裂秋风，润含春雨"之感。这件作品最后的落款，以两行行书结束，一静一动，对比鲜明，起到了很好的视觉效果。另一件篆书李白诗《横江词》也有同样效果。

如果说篆书孟浩然《洛中访袁拾遗不遇》，在某种程度上还对秦篆表现出些许依依不舍、瞻前顾后的情结，那么，篆书《披书过雨》七言联，则表现出对以前所取法的范本的疏离。如果说前者在某种程度上尚在尝试自运创作的

淮陽南去調濟陽
牛濟由來險馬當
橫江欲渡
一水

李太白翁橫江詞六首其二釋文海潮南去過潯陽牛渚由來險馬當

橫江好渡風波惡一水牽愁萬里長 乙亥秋月 仇高馳 書

仇高馳篆书《横江词》

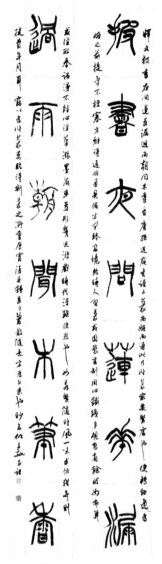

仇高驰篆书《披书过雨》七言联

话，那么后者则是对独立创作已经成竹在胸了。这件篆书《披书过雨》七言联，在书写材料上选取了仿古洒金宣纸，意在进一步烘托出篆书的古意来，再在形式上配界格，更使作品显得浑穆庄重。毛笔选取长锋羊毫，这样更容易使写出的线条富于质感，另外，由于长锋羊毫的含墨量较多，能在书写时不至于频繁地蘸墨而影响情绪注入的连贯性。作为一个已经进入自运创作阶段的书法作者来说，对于书写材料的选择也应该有所考究，要十分清楚用什么样的纸和笔，更能有利于自己的创作表现语言的发挥，也就是要能找到适合凸显自己书法艺术个性的书写材料。而这些往往被一些书法创作者忽视，他们总有找不着"用武之地"的感觉，但不知问题的本质所在。工欲善其事，必先利其器。

在具体书写时要善于及时地捕捉自己的创作状态。因为情感是一切艺术都必须具备的、不可缺少的本质特征之一，书法作为艺术当然不可能例外。所以我们要选择在创作激情涌动的时机去完成作品。从某种意义上说，情感是书法艺术创作的最直接的动力之一。只有有了情感的投入，书写才会有节奏感，才会在每一次的创作中迸发出新意来。这件篆书《披书过雨》七言联，就是在"偶然欲书"的状态下完成的。整个书写过程，中间一共蘸墨两次，因此，随着毛笔含墨量由多到少以及书写节奏的变化，使得整幅作品呈现出了浓淡、干湿的墨色层次来。

第十讲　点击当代篆书创作

一、当代篆书创作状况分析

当代篆书创作，大抵承续民国篆书余绪并在其基础上作进一步发展和提升。由于吴昌硕篆书在创作方面所产生的巨大而深远的影响，可以说，从中华人民共和国成立到"文革"前期的篆书创作一方面，笼罩在吴氏篆书风格之下。这一时期取法吴昌硕的篆书作者，尽管也在篆书创作风格方面作出了各自的探索和努力，但总体上看，依然没有冲破吴昌硕的藩篱。这种状况说明了两个问题：其一，取法吴昌硕随心所欲、雄浑苍劲的篆书十分艰难；其二，吴昌硕篆书风格有着很大束缚性。正如刘恒先生所言："吴昌硕的书法，特别是其风格强烈的篆书，在当时为他赢得了很高的声誉，作品流传数量很多。但是，由于他在书法上取法比较狭窄，风格来源也清楚可寻，因此，作为提炼个人风格的手段而对范本所施加的变化和发挥就得非常明显，与作品面貌特征强烈同时存在的，是技法内涵的简单明了。"可谓一语中的。另一方面，在吴氏篆书风格之外，也涌现出一批风格各异的篆书名家，如齐白石、萧退庵、邓散木、黄宾虹、赵叔孺和王福庵等。他们以更为广阔的取法视野，更为丰富的创作手法，或缪篆，或金文，或小篆，谱写出一曲绚丽多彩的篆书创作的华丽篇章，同时，也为当代篆书创作的繁荣奠定了坚实的根基。

伴随着"文革"的结束，书法创作也呈现出复苏气象。20世纪80年代初，有史以来第一个具有权威性的书法组织——中国书法家协会的成立，标志着当代书法活动开始向组织化和社会化的方向迈进。作为中国书法最为古

老书体的篆书，尽管存在时代久远的隔阂，也无法阻挡当代书法家的创作热情。中国书法家协会举办的最具代表性的"中国书法兰亭奖""全国书法篆刻作品展"以及单项书法展中，都有一定数量的篆书作品入选和获奖。尤其是近十年来，篆书的专业性、群众性，在深入度和广泛性方面都胜过任何一个历史时期。无论是参与人数、展示层次还是作品的水准，都有着长足增长和提高，篆书创作队伍的迅速扩充，更使得这一古文字书法艺术焕发出前所未有的勃勃生机。

2010年，由中国书法家协会主办的"全国首届篆书作品展"在贵阳市开幕。以篆书单个书体来举办全国性展览，在中国书法史上还是第一次，其意义非同寻常！这次展览共收到全国篆书作者的来稿一万余件，涵盖了甲骨文、商周金文、战国楚简帛文字、秦汉篆书以及清人篆书等诸多品种，可谓各显其能、各尽其妙，在充分展示了篆书风格取向丰富多彩的同时，也反映出近年书法艺术发展的多维性、多向性特征，彰显出篆书作者强烈的思变意识：既兼顾风格和流派，也关注到传统和创新；既讲究作品的艺术性，也注重创作的学术性。全国首届篆书作品展的成功举办，对于推动全国篆书创作和书体之间的平衡与发展，产生了积极而深远的影响。

与清代、民国乃至改革开放以前相比，当代篆书创作，无论在取法的视野、技法的拓展，还是在创作的理念、审美观念等诸多方面，都作出了前所未有的探索，并取得了极为显著的成果。尽管当代篆书创作还存在着许多不尽如人意之处，得失互见也较为明显，但对前人篆书创作所进行的大胆突破却是不争的事实，其中一个最为明显的特征便是视觉冲击的增强和抒情性的提升。

当代篆书的发展，首先得益于自20世纪初以来大量文物的发掘出土。人们对中山王三器（中山王鼎、中山王圆壶和中山王方壶）与楚简帛书的广泛借鉴与学习便是如此。20世纪70年代在河北平山县战国中山王墓地出土了大量青铜器，其中中山王三器尤其引人注目。当时著名学者、书法家徐无闻先生较早发现了这一"中山篆"体书法的艺术之美，并投入了极大的热情和精力尝试进行书法创作。徐无闻先生虽有创见之功，但毕竟势单力薄，孤掌难鸣，最终只能成为一时绝响。同样，楼兰、敦煌以及荆楚地区先后出土的大量简帛书也为当代书法的发展注入了新鲜活力。现代书家中如王蘧常、钱君

徐无闻临《中山王鼎》

匋等对简帛书也多有借鉴和尝试，但都没有像今天的创作这样如此广泛，以致形成了一种新的书法范式。而这种由徐无闻先生开启的"中山篆"体书法范式，业已成为判别当代书风的重要标志之一。

　　徐无闻（1931—1993），原名永年，字嘉龄，因患耳病而失聪，故自号无闻，后以号行世，四川成都人。生前为中国书法家协会理事，西泠印社社员，西南师范大学中文系教授、硕士研究生导师，重庆篆刻学会名誉会长。徐无闻先生在书法篆刻、碑帖考证以及文字学等方面都有着很深的造诣。书法兼擅篆、楷、行多体，尤以"中山篆"体、铁线篆书为书坛所称道。徐无

闻先生篆书以《峄山刻石》入手，后遍临《石鼓文》、甲骨文和两周金文。其篆书用笔清劲秀润，精到洗练，结字典雅工稳，格调高雅。启功先生认为："其篆法深稳，独得渊穆之度。""先生篆书不减王虚舟、钱十兰，而治印则远绍吾子行，近迈王福庵。"当为允评。徐无闻先生著作主要有《甲金篆隶大字典》《殷墟甲骨文书法选》《徐无闻书法作品集》《秦汉魏晋篆隶字形表》等。

自1899年，甲骨文被王懿荣发现之后，这一最为古老的书体逐渐为人所知，并开始进入文字学家的视野。金石学家罗振玉在研究甲骨文之余，尝试集甲骨文为联并摹写出版，成为甲骨文书法的肇始者。经过半个多世纪的岁月，尽管也时有甲骨文书法创作者出现，但一直没能引起广大篆书书法家的普遍重视。1979年，上海《书法》杂志成功举办了全国群众书法征稿评比活动，由于这是有史以来的第一次全国性书法评比活动，其影响之大、覆盖面之广可想而知。从一万五千余件来稿中共评出一百件获奖作品，其中一等奖奖十件。六十三岁的沙曼翁以甲骨文七言联荣获一等奖，其潜移默化的影响作用是可想而知的，甲骨文书法创作从此逐渐受到书法家青睐，并引发了对甲骨文书法创作的多角度探研，使这一最古老的文字重新焕发了青春，渐趋成为各书体之中的"显学"。当代甲骨文书法创作无论在取法的广泛性，还是创作手法的多样性，其格局之大、风格之多、形制之盛均远轶于前人之上。正如丛文俊先生所说："改革开放以后，西方艺术思想大量涌入，给传统书法观念造成极大的冲击，人们开始思考如何强化书法的艺术品质，希望能够借以托寄个性化的艺术感觉与思想。在这个过程中，难点在于篆书系统的如何推进，即使不免肤浅幼稚，或矫枉过正，却一直没有放慢探索的脚步。"当代的甲骨文书法创作，大致呈现出两大类型。一类是潘主兰先生为代表的忠实于甲骨文字形和书法特征并适当融入笔墨情趣的甲骨文书法创作；一类是以刘顺先生为代表的只是借鉴甲骨文字形并融合其他古文字特点进行的创作。无论哪一类甲骨文书法创作，他们的共同之处都是既体现甲骨文锲刻的感觉，又表现出浓郁的书写味道。

潘主兰（1909—2001），原名鼎，福建长乐人。曾任福州书法篆刻研究会副会长，福州画院副院长，福建省书法家协会副主席、顾问，中国书法家协会篆刻艺术委员会委员，西泠印社社员，福州市文学艺术界联合会名誉主

席；国家一级美术师，福建省文史馆馆员。曾荣获"第一届中国书法兰亭奖—终身成就奖"。

潘主兰先生精研诗书画和金石文字之学，其甲骨文书法艺术造诣犹深。可以说在诗词、书法、绘画、篆刻等多个领域，都有着很高成就更是以其造诣精深、自成一格的甲骨文书法赢得了当代书坛的广泛赞誉。其甲骨文书法用笔多以逆入平出之法，运笔如刀，挺拔爽利。结字随体赋形，浑然天成。由于潘主兰先生在甲骨文书法创作的同时还致力于甲骨文字的研究，其对甲骨文字有着超乎寻常的变通能力，因此潘先生能胜任甲骨文多字书法的创作，其章法错落有致，高古浑逸，给人以格调淡雅、惨淡中见平易的审美感受。其著作有《潘主兰印选》《潘主兰诗书画印》《近代印人录》《闽中画人春秋》《谈刻印艺术》等多部。

刘顺（1950—1998），河南安阳人，郑州大学历史系毕业。生前任安阳市博物馆馆长、副研究馆员，系中国博物馆学会会员，中国书法家协会会员，河南省文联委员，河南省书法家协会副主席，安阳市书法家协会副主席，安阳甲骨学会副会长。

刘顺先生擅四体书，能诗文，善绘画，工篆刻，尤其以甲骨文书法见称。

潘主兰《集卜文七律》

刘顺《七言绝句》

因其生长在甲骨文的故乡安阳，所见甲骨甚多，经多年临习，深得甲骨文个中三昧。他的甲骨文书法用笔洗练，结体空灵，飘逸飞动，风格俊朗，无雕琢之气。刘顺先生甲骨文书法创作的成功得力于其行草笔意的融入，字里行间也流露出他的学识修养。吴振锋先生曾评其甲骨文书法："河南的刘顺，他的作品书写性强，用笔讲究节奏韵律，充满了生命意趣，应该说是真正意义上的书法艺术创作。"客观地讲，刘顺先生的甲骨文书法风格，顺应了当代书法的审美需求，得到了广大书法爱好者的青睐，对河南乃至全国的甲骨文书法创作均产生了很大的影响。

其书法作品曾获第四届全国书法篆刻展览二等奖，第六届全国书法篆刻展全国奖，首届中原书法大赛一等奖，河南省第一届书法龙门奖银奖，第二届书法龙门奖金奖，全国职工书赛金奖，中国李斯书会一等奖等。出版有《刘顺书法篆刻集》《刘顺诗抄》等。

与甲骨文相比，商周金文较早进入近现代书法家们的视野，但由于审美

理念的差异，使得这一时期的书家或依样描摹，或用笔故作颤抖，以求"金石气"，如李瑞清、曾熙等都有类似弊病。不过，由于他们均以功力、学养成之，因而多呈现出浓郁的书卷气，此是其过人之处。如果以当代书法的审美眼光来审视，这些书家的作品视觉冲击力要逊色得多，更无法适应当下展厅效果的需要。当代金文书法创作，取法视野更加开阔，大凡经过考古出土的青铜器铭文，无不成为书者的创作素材，拿来为我所用，可谓是"大器立其体，小器博其趣"。在结体上大胆改造变化，用笔恣肆放纵，章法大开大合，错落有致，再施浓淡干湿的用墨，所有这一切努力，极大地提升了当代金文书法的书写性与抒情性。因此，当代金文书法与前人相较，最为明显的不同就是其写意性的凸显，而写意性的注入，无疑提

朱复戡临《金文》

升了金文书法的艺术品质，并涌现出许多擅长金文的书法大家，如朱复戡、商承祚、刘自椟、蒋维松等。平心而论，当代金文书法创作已迎来新生，超迈前贤。同时我们也要清醒地看到，由于当代人国学基础薄弱，要想隽永深邃，还任重而道远，需要付出更多努力。

朱复戡（1900—1989），原名义方，字百行，号静龛，40岁后更名起，

非我而当者，吾贼也。
趋而当者，吾友也；
我者，吾师也；

一九八零年首夏
商承祚书于五年戈

荀子修身篇第二

商承祚《荀子·修身篇·第二》

号复戡，以号行。鄞县（今浙江宁波）梅墟人，生于上海。朱复戡先生自幼习书法篆刻，后拜吴昌硕为师，获益良多，艺事大进。生前历任政协山东省委委员、上海交通大学兼职教授、中国书法家协会名誉理事、西泠印社理事等职。

朱复戡先生于书法擅篆、隶、楷、行、草诸体，尤精金文。能写石鼓、秦诏版、小篆及青铜铭文多种篆书，书风厚重朴实，方圆相融，笔力沉雄，有着浓郁的金石气息。马公愚评云："他渊博多才，工诗文，精金石，擅书画，精研六书，博览群籍，融会贯通，识力兼臻。"刘海粟先生亦认为其篆书："笔墨之间，渊然有思，醰然有味，游神于三代，冥心于造化。"出版有《复戡印存》《大篆字帖》《朱复戡草书千字文》《朱复戡修补草诀歌》《朱复戡补秦刻石》《朱复戡篆刻》

《朱复戡篆印墨迹》等。

商承祚（1902—1991），字锡永，号契斋，广东番禺人。当代著名古文字学家、考古学家、书法篆刻家。历任北平女子师范大学、清华大学、北京大学、金陵大学教授、中山大学教授，曾任全国人大代表、全国政协委员、中国书法家协会理事、中国书法家协会广东分会主席等职。

商承祚先生书法从颜真卿楷书入手，并兼习他碑，得遒劲淳雅之致。后从罗振玉先生习甲骨文和金文，深得用笔如刀、古朴峻利之势。商承祚先生擅作多式篆书，尤精于金文，温厚淳雅，清劲秀整。张桂光先生有评："商老习篆取途《峄山》，上溯商周，下及两汉，其作甲骨，超逸秀劲；其作金文，华贵雍容；其作小篆，柔和娴雅，皆结体精严，行笔干练，体态自然。"商承祚也曾自云："我写篆书，包括金文在内，行笔力求刚劲浑厚，以端庄平正为主，喜用铺毫，决不矫揉造作，须知'平正'才见真实工夫。"我们从商先生诸多传世的书法作品来看，这些他人和自我的评价都是十分精准的。

商承祚先生一生著述甚丰，共出版《殷墟文字类编》《殷契佚存》《石刻篆文论》《商承祚篆隶册》等15种专著，发表学术论文60余篇。

陶博吾（1900—1996），原名陶文，字博吾，别署白湖散人，江西九江彭泽人。当代著名书画艺术家，诗人。其书法真、草、隶、篆诸体皆擅，而以金文、石鼓文创作

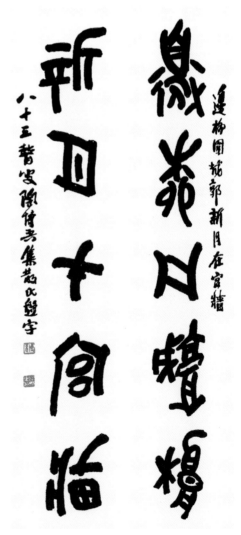

陶博吾《边柳新月》五言联

成就尤为突出。被列入20世纪100年间最杰出的20位中国书法家之一。

陶博吾先生书法初学颜真卿、欧阳询，后多于阁帖用功。1926年考入南京美术专科学校，从沈溪桥、梁公约、谢公展诸先生学习书画。1929年考入上海昌明美术专科学校，从黄宾虹、王一亭、潘天寿、诸闻韵、贺天健等先生学习书画，从曹拙巢先生学习诗文。陶博吾先生在艺术理念上非常推崇傅山"宁拙毋巧，宁丑毋媚，宁支离毋轻滑，宁直率毋安排"的艺术主张，在艺术创作上深受吴昌硕影响，并由《石鼓文》上溯《散氏盘铭》，经过多年的探索，最终跳出吴氏篆书藩篱，形成用笔天真古傲、结体夸张俏皮的艺术风格。

陶博吾先生在进行书法、绘画创作的同时，著述亦丰，主要出版有《习篆一径》《石鼓文集联》《散氏盘集联》《博吾诗存》《博吾词存》《博吾联存》《题画诗抄》《博吾随笔》等。

蒋维崧（1915—2006），字峻斋，江苏常州人。当代著名文字语言学家、书法篆刻家。1938年毕业于中央大学中文系，新中国成立后一直任教山东大学，曾任山东大学中文系副主任、文史哲研究所副所长、山东文史馆员、西泠印社顾问、中国训诂学研究会学术委员、《汉语大词典》副主编、山东省书法家协会主席、中国艺术研究院篆刻艺术院名誉院长等职。

蒋维崧先生早年学楷书，由褚遂良、虞世南入手；其行草由沈尹默入手，上追晋唐，风格温润可人；篆刻师承乔大壮先生，熔秦铸汉，清峻含蓄；他的金文

蒋维崧临《繁卣铭文》

更是以鲜明的艺术风格，享誉海内外。刘绍刚先生认为："他（蒋维崧）的金文书法作品中，线条粗细的变化丰富而不失法度，结体生动而各具姿态，文字学家的严谨和书法家的艺术创造力，在蒋先生的金文书法作品中得到了高度的统一。"是非常中肯的评价。可以说，蒋维崧先生是一位真正将富有金石气息的青铜器铭文，写成符合当代审美情趣金文书法作品的一代大家。

蒋维崧先生著有《汉字浅学》等语言文字学专著、论文多篇；先后出版《蒋维崧印存》《蒋维崧临商周金文》《蒋维崧书迹》《蒋维崧书法集》等多部作品集。

当下篆书专题展和综合性书法展显示，无论是投稿作品还是入选作品，小篆依然是主流。自清代中叶，随着碑学的兴盛，迎来了篆书的复兴。清代篆书名家辈出，风格多样，取得了足以抗衡秦汉的艺术成就，而最为突出者恰恰是小篆的鼎盛。小篆在秦代被列为官方实用书体后，尽管不久被隶书所取代，但其正统的地位一直没有被撼动，秦代以后大凡庄重场合的文字必定要用小篆书写便证明了这一点。如蔡邕《篆势》云："汉因用之（指隶书），独符玺、幡信、题署用篆。"其次，在理论上，从蔡邕的《篆势》到孙过庭《书谱》、李阳冰《论篆》，直至刘熙载《书概》、王澍《虚舟题跋》等，凡是论及篆书技法者，无不以小篆为指归。因此，小篆在清代中晚期之所以会出现创作高峰，便在情理之中了。清人在小篆创作上所取得的巨大成就，为当代小篆创作提供了足资取法的范本的同时，也使当代小篆创作的发展空间变得狭小了。这也是当代小篆不如甲骨文和金文取得较大发展的原因所在。正如宋人在楷书上始终感觉不如唐人，反而在行书方面大显身手是同一个道理。但这并不等于说当代小篆创作乏善可陈，如当代小篆笔法和墨法就高于清人：当代小篆创作用笔，虽然还以中锋为主，但同时又辅以侧锋用笔，将侧锋纳入小篆笔法体系，成为小篆笔法的重要组成部分，可以说是对小篆创作的重要贡献。因而，当代的小篆是在清人原有的厚重的基础上，增添了灵动之趣，强化了作品的书写性和动感；其次，将小篆创作合理地吸收金文和石鼓的字法，使得作品更加富有金石气息和古意盎然的情趣；再次，当代小篆创作将墨色变化有机融进创作中，从而增强了篆书书法作品的苍茫感和节奏变化。代表书家有王个簃、陆维钊、刘自椟、沙曼翁等。

王个簃（1897—1988），初名能贤，字启之，号个簃，后多以号行，江

王个簃《罗店晓望》

苏省海门人。当代著名书画、篆刻艺术家。王个簃先生自幼酷好书画、篆刻。27岁时经人介绍，到上海拜吴昌硕为师，遂眼界大开，艺事日进。生前曾任上海画院副院长、名誉院长，中国书法家协会名誉理事，中国书法家协会上海分会副主席，中国美术家协会理事，中国美术家协会上海分会副主席，西泠印社副社长等职。

王个簃先生在书法篆刻和国画创作上都深得吴昌硕之精髓，晚年自创新意。绘画喜作藤木花果，多以篆籀之笔为之，构图严谨，色彩新颖而富于变化。篆刻苍劲厚朴，神完气足。王个簃先生书法尤精篆、行，多得吴昌硕笔法，后参入金文、石鼓笔意，用笔熟中有生、朴茂奇拙，富有浓厚的金石气息。

出版有《王个簃画集》《个簃印集》《个簃印旨》，著有《王个簃随想录》《霜茶阁诗集》《王个簃书法集》等。

陆维钊（1899—1980），原名子平，字微昭，晚年自署劭翁，浙江平湖人。当代著名书法篆刻家、教育家。1925年毕业于南京高等师范文史地部。同年任清华大学国学研究所王国维先生助教。后任教于浙江大学、杭州大学多年。20世纪60年代初，应潘天寿先生之邀到浙江美术学院中国画系，作为负责人，成立书法篆刻科，开我国艺术院校书法篆刻科之先河；1979年任浙江美院全国第一批书法篆刻专业研究生导师。

陆维钊先生书法真、草、篆、隶、行诸体皆擅，篆隶书尤精。陆先生早年即临摹历代名迹。曾自述："《三阙》《石门铭》《天发神谶》《石门颂》，余书自以为得力于此四碑。"沙孟海先生评云："（陆维钊）生平临

摹历代名迹，功力深厚，范围也相当广泛。自运之作从来不苟随流俗迁变。最出名的是篆隶书。"晚年自辟蹊径，创造出非篆非隶、亦篆亦隶的"蝶扁"书体，笔力沉鸷，高简浑朴，世称"陆维钊体"，并世无伦。

出版有《中国书法》《书法述要》《陆维钊书法选》《陆维钊书画集》《陆维钊诗词选》等多部著作与作品集。

刘自椟（1914—2001），又名刘仲书，也署自读、自椟，号迟斋，陕西省三原人。生前曾任西安工业学院教授、中国书法家协会常务理事、陕西省书法家协会主席、陕西省文联名誉委员、陕西省文史馆馆员等职。曾荣获中国书法家协会"中国书法艺术荣誉奖"。

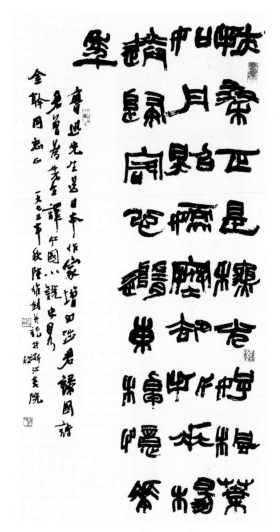

陆维钊书鲁迅先生诗

刘自椟先生书法篆、隶、楷、行四体俱佳，尤以篆书影响最大。刘先生六岁入学，开始读书写字，后拜关中书法名家研习书法和诗文。楷书习颜鲁公，隶书从《史晨碑》入手，旁涉《三体石经》，行草临习《怀仁集王羲之圣教序》，后倾心于近代名家沈寐叟。其篆书初学邓石如，再转习《峄山刻石》，而后上溯甲骨文、金文，下探吴大澂、吴昌硕。刘自椟经过长期的比较研究，辨其异同，融会贯通，其用笔打破笔笔中锋的惯例，而改为中侧互用，因而其线条既沉雄，又爽健生动，再辅之以提按变化，呈现出较强的节

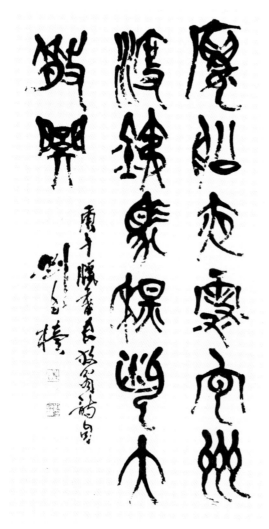

刘自椟节录陆游诗

奏感；结字在小篆均衡工稳的基础上大胆借鉴金文的萧散敧侧，中宫紧收，纵横舒展，使小篆与金文的体势得以完美的结合。最终形成既苍茫厚重，又圆融活泼的篆书艺术风格。刘自椟先生可称得上是当代一位融小篆、金文和石鼓文为一体的篆书大家。

出版《刘自椟书法选》《刘自椟书法艺术颉英》等作品集多部。

沙曼翁（1916—2011），满族，爱新觉罗后裔，初名古痕，别号曼翁，多以曼翁行世。沙曼翁1916年生于江苏镇江，后长期寓居苏州。曾任中国书法家协会艺术指导委员会委员，中国书法家协会书法培训中心教授，江苏省文史研究馆馆员，苏州市书法家协会副会长、顾问、名誉主席，东吴印社社长、名誉社长等职。2009年，获第三届"中国书法兰亭奖—终身成就奖"。

沙曼翁先生自幼研习篆刻和书法，后师从萧退庵先生学习篆书及文字学。沙先生书法、篆刻、绘画无不精通。就书法而言，沙先生各体皆擅，尤以甲骨文和小篆书备受世人推崇，虚灵雅逸，苍古峻爽，开一代碑帖兼容之写意新风。沙曼翁面对清人篆书创作高度，在洞察前人得失的基础上，多方探求、体悟，终在晚年形成清逸蕴藉、朴茂峻爽的独特面目，走出了一条"古不乖时，今不同弊"的写意篆书创作之路。如华人德先生所言："沙曼翁先生写字，把

笔轻灵，运笔便捷，并不信'通身力到'之说，常用侧锋取势，善用水墨。其篆书，在继承萧退庵先生结构基础上有所改变。运笔中侧互用，线条粗细提按略有变化，笔势呼应，枯湿相辉，静中有动，平中求奇，迈越清代以来的名家。"

出版有《曼翁书画艺术》《朵云名家翰墨·沙曼翁》等作品集多部。

纵览当代篆书创作，可谓怀瑾握瑜，各擅胜场。之所以能在清人篆书基础之上向前推进，首先得益于地不爱宝，今人有幸看到前人无法见到的新的文字资料，并为我所用，极大地丰富了当代篆书创作。其次是当代书家思想活跃，不拘成法，加

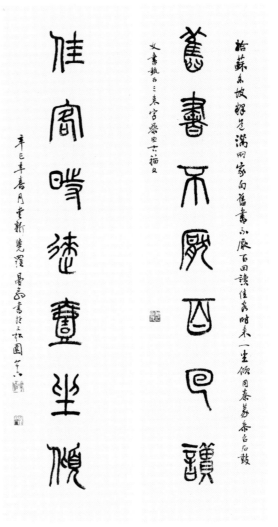

沙曼翁《旧书佳客》七言联

之书法展览与交流的便捷，为风格的变化与出新提供了良好的契机与平台。尤其是中国书法家协会篆书委员会的成立，秉承"植根传统，鼓励创新，艺文兼备，多样包容"的创作理念，在推动篆书业界积极开展活动、深入研究古代篆书艺术规律、研析当代篆书创作发展现状、引导篆书创作繁荣发展等方面作出了卓有成效的贡献。2017年，经过调整后的中国书法家协会篆书委员会，以创作精力旺盛的中青年书家为主体，学术与创作更为专业，活动更加多元与频繁。从他们创作的状况中，又依稀可以透视出当代篆书创作新的发展态势。

二、从十二届全国书法展评审看当代篆书创作的缺失与困境

　　备受书坛关注的全国第十二届书法篆刻作品展（以下简称"十二届全国书法展"）评审工作早已尘埃落定。本届展览共收到来自32个省、直辖市、自治区的52620件投稿作品，这一投稿量和历届国展相比，仅略低于2007年第九届的投稿量，这充分说明广大书法爱好者对书法的热爱程度依然保持着高涨的发展态势。经过评委会严格评审，本届国展共评出入展作品1074件，入

谷松章十二届全国书法展入选作品　　　　徐柏森十二届全国书法展入选作品

李愿基十二届全国书法展入选作品　　　　　陈泓凌十二届全国书法展入选作品

选比例高出近三届国展，说明本届国展来稿水平在整体上还是令人满意的。作为本届国展篆书组评审委员，笔者参与了初评、复评、终评整个评审过程，对整体情况有着较全面的了解。通过本届国展篆书组评审，笔者感觉本届国展篆书水准在稳定的基础上有所提升，尽管还没有发现让人为之震撼的作品，但在整体上呈现出风清气正的可喜局面，明显反映出篆书作者对中国书法传统的重视与回归，显示出一派端雅、高尚、宏大的气象。我们在看到现有所取得的成绩的同时，也为往届全国书法展中长期存在却始终得不到解决的问题而担忧。而这些问题恰恰是制约当代篆书发展的瓶颈所在，折射出当代篆书创作中的某些缺失与发展中所遇到的困境。

　　十二届全国书法展共收到篆书投稿5025件，评审结果发现，这五千余件篆书作品中，投稿者以新面孔居多，甚至还有一些习篆时间不长、第一次

郁枫十二届全国书法展入选作品　　　　任建娥十二届全国书法展入选作品

　　投稿全国书展就得以入选的作者，当然，这也是海选式征稿所带来的必然结果，不足为奇。我并不认为这些新面孔作者书写水平欠佳，而是觉得作为中国书法界最高规格的综合性展览，理应也必须反映出现阶段篆书创作的最高水准，新面孔作者比例增大，当然是一件好事，这说明篆体书法创作后继有人，但是，从另外一个角度来看，由于一些高水平老作者的缺失，就使得这一高级别的展览整体水准显得不足和代表性不够，这会在某种程度上降低全国书法展的权威性。至于一些高水平的老作者为何不再积极投稿，有多方面原因，但其中最为重要的原因之一是，老作者认为自己已经功成名就，没有

必要再去同年轻人一争高低。同时不能否认一些老作者因成名之后疏于临池，功力不济，出现自身创作水准的下滑，导致其自信心不足而不愿再投稿的现象。我想，作为主办方的中国书法家协会的确有必要考虑一下，在今后的展览中是否需要建立起切实可行的激励老作者踊跃投稿的机制。而一些功成名就的老作者也要放下思想包袱，不要过分看重评选结果，正确处理好书法展览和自身书法创作的关系，把书法展览看作是激发我们创作的动力，勇猛精进，开拓创新，惟其如此，才能使篆书书法水平更上层楼。

当代书法创作，创新的呼声可以说胜过历史上任何一个时期，但每次展览过后总有风气面貌趋同的诟病。而十二届全国书法展来稿的篆书作品，依然存在着风格趋同的现象。从来稿作品来看，作者的取法视野和以前相比的确是广阔了许多，举凡殷商甲骨文，战国简帛书，两周金文以及秦汉、楚简帛书，清人小篆等都有涉猎，一改过去局限于取法《散氏盘铭》、中山器铭和吴熙载篆书等相对单一的局面。按说这种取法的多元，应该是形成风格面貌各异才是，怎么会出现风气趋同的现象呢？这主要是与当代篆书创作过度注重外在形式而轻视用笔有关。如果仔细品味这些品种不同的篆书作品，会发现它们的笔法是出奇的雷同：以小笔写大字、以涨墨聚团和枯笔散锋来成就黑白润燥的反差变化的效果。即便有相异者，也由于在作者学书之初，便有意识地融进当下流行的行草笔法，从而造成了另类的趋同。我们认为，作为静态书体的篆隶与动态书体的行草相比，在笔法上存在着较大的差异。在篆书中融入些行书的笔意，不是绝对不可以，但必须把握好分寸，一旦所融入的行草笔法超越了篆书所能容纳的"度"，篆书的个性和美感就会遭到相应的破坏，风气趋同便在情理之中。

即便从篆书取法的角度去审视，依然有文章可做。当代甲骨文书法创作之盛可以说远远超过前人，但当代人的取法对象多局限在易于上手的晚期甲骨文上，这一时期的甲骨文作品多是以刀代笔，单调简率，难出个性；而对早期先写后刻隐含笔法的甲骨作品却熟视无睹，舍本逐末，难有大成。在取法清人篆书风格方面，作者亦多局限于邓石如篆书一系，如吴熙载、赵之谦、徐三庚等，而邓石如篆书之外风格的篆书，如杨沂孙、吴大澂、黄牧甫等人的篆书风格却少有问津。这些问题均暴露出作者对篆书创作认识不足与急功近利的思想。

汪占革十二届全国书法展入选作品

林海珊十二届全国书法展入选作品

　　就篆书与其他书体的艺术性而言，本没有高下之分。但是，就五体书法创作难度而言，还是存在着一定的差别。我们以为，篆书创作的难度要大于其他书体。这并非有意抬高篆书创作的地位，而是由于篆书流行的时代与我们相距过远，早已非日常所用，因此当今书坛，习篆者远远少于其他书体，这必然会对今天普通大众的艺术鉴赏带来其他书体所没有的隔阂；另一方面，历代书法文献中缺乏阐述篆书技法者，当代也缺少系统而实用的篆书临习技法方面的读物，加之篆书创作还需要有较高的学术含量，如文字学、史学乃至考古学等方面的素养，这也是造成当代篆书创作一直弱于其他书体的原因所在。用甲骨文和金文创作，往往会受到文字的困扰。当我们创作篆书作品时，经常会遇到一些即使工具书中也未收的古文字。因此，如何在符合古文字学原理或"六书"的法则前提下，把古代不同历史时期与地域的文字

高昂十二届全国书法展入选作品　　　　　　梁勇第十二届全国书法展入选作品

容纳在一件作品里，并做到完美、统一、和谐，这是一直在困扰着当代篆书创作的一道难题。就本届国展的篆书作品而言，不分时代，不辨国别，不别风格的拼凑和混用篆字的现象依然较为突出。对于古文字书法创作中的缺字问题，尽管不像研究文字学那么严谨，可以采取一些变通的办法来解决，比如杂拼和通假等，但这种变通是非常有限的，绝不是甲骨文、六国古文、楚简帛书等什么都可以拿来杂糅的。试想殷商甲骨文如何同两周金文结伴，秦汉小篆又怎能与楚简帛书互通？在这里风格的统一协调、通篇的和谐自然至关重要。

当代篆书作者敢想敢干、勇于冲破束缚的精神可嘉，但如果一旦丧失了用字节制，真的就是"奇怪生焉"了。所以，作篆用字不得不反复斟酌，慎

之又慎。研习篆书的基本前提是，首先必须弄通篆字的源流及其演变规律，掌握"六书"的基本原则，对于所写每个字的篆法谙熟于胸，惟其如此，方算入门。篆书创作要求作者掌握正确的书写法则，做到篆法准确无误，这是衡量一个作者创作态度以及文字学修养的重要标准之一。如果作者不通文字学，书写不能"正字"，则谈不上有着严谨的治学态度，篆书创作势必难以进入佳境。书法史上也的确存在着某些书家因不通篆法臆造篆字而遭到讥笑的现象。当代书坛，因浮躁风气，写错篆字的作品也屡见不鲜，甚至在一些较高规格的篆书展览上也错字连篇，令人痛心疾首。

鉴于此，本届国展增设了审委，对作品进行文字审读，将每件作品发现的问题做标注说明。篆法是否准确、是否存在形讹、是否存在错别字等均在审查范围之列。从本届国展来稿来看，篆法错误现象尽管有所减少，但问题还是存在。有一些书写水平上佳的作品，由于出现错字而被淘汰，十分可惜。我想，倘若作者在创作之前对所写内容从文字学上进行一番研究，对不熟悉的篆法检索有关工具书，或咨询有关专家，一定能减少讹误。可见，加强自身的文字学修养是摆在每一位篆书作者面前的重要课题。

书法创作虽然已被界定为艺术的范畴，但由于其文字的可读性以及风格样式的象征意义最终要指向文化，书法的这种与生俱来与文化相伴的特质，决定了我们要从事书法创作必须提升自身的文化修养。要达到书法艺术的高境界，仅靠技法是难以奏效的。因为书法首先要具备博大精深的中国传统文化的根底，还必须有深刻的人性的内涵。一个书法家成就的高低，最终取决于其文化素养的高低。这是由书法艺术的文化品位，或文化意义大于其他艺术门类决定的。一个胸无点墨的人是断然写不出具有"书卷气"的作品来的，充其量只能成为一个写字匠而已。作为文字之源的篆书，其文化的因素要远远多于其他书体，把握起来也难于其他书体。十二届全国书法展的篆书评审，再次印证当代篆书作者在技法的层面可谓是殚精竭虑，尽心竭力，而在读书上却表现得极为吝啬。由于《全国第十二届书法篆刻展征稿启事》号召："本届国展提倡投稿作者自撰书写内容，文白均可，内容要追求真善美，传递正能量。诗、词、曲、赋、联、文等体裁不限。"所以在这次篆书来稿中自撰诗文的稿件占了一定的比例，这本来是极为可喜的现象，但通过审读发现大部分自撰内容的水平难以让人恭维，或不合诗词格律，或文法怪

僻，或跋文与正文无关，不一而足。这些都反映出当代篆书作者的学养、识见依然亟待提高。丛文俊先生早就指出："艺术作品只有能够承载文化才会有个性、有新意、有力度、有思想、有格调，所谓艺能载道者即此。"当下书法创作这种重艺轻文的局面如得不到有效的扭转，必将会严重阻碍书法创作的健康发展。

后　记

我曾不止一次地制定过写作计划，到头来大都落空了。这主要是由于长期从事书法创作，文字写作非己所擅。因此，我以往出版的专著也好，发表的文章也罢，几乎都是在出版社朋友的督促下完成的，正验证了那句话："没有压力就没有动力"。

本书是应上海书画出版社之约所写的有关篆书"技法"与"观念"的文字。当写完书稿后，我再次感到，如果没有编辑的督促，该书是不可能完成的。在选题的方向、提纲的拟订及部分章节的调整方面，杨勇先生都提出了很多中肯的意见，在此对杨勇、罗宁两位编辑的辛苦付出表示由衷的感谢！

本书共分十讲，每讲都保持着相对的独立性，但又有着内在的联系。既然是"技法"与"观念"类的读物，所以就要将这一思路贯穿于始终，即便如第一讲《篆书之源流》，也不能仅仅是"述而不作"，而要将自己的理解与判断融入其中。

第二讲到第六讲，用了较大的篇幅对历代篆书经典进行解析，目的是通过对这些经典名品的解读，使不同读者都能找自己所需要范本的临习方法。而对每一篇篆书名品的解读，力求言简意赅，并具有较强的可操作性。由于不是篆书经典名品鉴赏，因此，我对每一篇篆书名品的选取标准首重其法则性，也就是要满足一般习篆者的需要。其次要兼顾字迹清晰可辨。像《琅玡台刻石》这样被学术界公认可以代表秦篆面目的篆书标本，由于其过于斑驳不清，也就没在选取之列。另外，还兼顾了所选篆书名品应有着较多的字数。因此，像《戊嗣子鼎铭》《禽簋器铭》等这样的金文名篇，因其字数达不到作为初学金文范本的要求，也就没有选入进来。

　　第七讲《篆书之技法》、第八讲《篆书之临摹》和第九讲《篆书之创变》，都是以"作"多于"述"的方式，在总结前人研习篆书成功经验的基础上，更多地把自己几十年来从事篆书创作的甘苦和教训告诉给读者朋友。书中所讲述的这些学习篆书的方法，在我看来都是切实可行的。我一直固执地认为，教学的诀窍就是"教条主义"，作为技法类读物，我也只能告诉读者自己所熟悉并自认为行之有效的方法。

　　最后一讲《点击当代篆书创作》，是以一种类似白描的方式，勾勒出当代篆书创作的基本状况，并通过对刚结束不久的"第十二届全国书法篆刻展"的评审，分析了当代篆书创作中成功的探索与所面临的困境，旨在为当代篆书作者的创作方向提供些思考。书法创作如何做到"古不乖时，今不同弊"，将是我们永恒的课题。

　　全书的完稿，使我备感轻松，终于可以交差了。至于这一年多来断断续续的写作是否还有点价值和意义，只有留待读者朋友来评判了。尽管自己为写好该书做出了应有的努力，但期望与结果有时未必就能完全一致。加之为自己的水平与见识所限，书中不妥之处在所难免，肯望读者朋友加以指正，匡我不逮。

仇高驰

2020.5.6

图书在版编目(CIP)数据

篆书艺术十讲 / 仇高驰著. -- 上海：上海书画出版社, 2020.8
（当代实力书家讲坛）
ISBN 978-7-5479-2456-3

Ⅰ.①篆… Ⅱ.①仇… Ⅲ.①篆书－书法
Ⅳ.①J292.113.1

中国版本图书馆CIP数据核字（2020）第151903号

当代实力书家讲坛

篆书艺术十讲

仇高驰 著

责任编辑	杨　勇
编　　辑	罗　宁
特约编辑	葛华灵
责任校对	朱　慧
封面设计	王　峥
技术编辑	顾　杰

出版发行	上 海 世 纪 出 版 集 团
	上海书画出版社
地址	上海市延安西路593号 200050
网址	www.ewen.co
	www.shshuhua.com
E-mail	shcpph@163.com
印刷	上海盛隆印务有限公司
经销	各地新华书店
开本	787×1092　1/16
印张	11.5
版次	2020年9月第1版　2021年1月第2次印刷
书号	ISBN 978-7-5479-2456-3
定价	78.00元

若有印刷、装订质量问题，请与承印厂联系